ESSAI
SUR
LES JARDINS.

ESSAI
SUR
LES JARDINS,

Par M. WATELET,

De l'Académie Françoise, & Honoraire de l'Académie Royale de Peinture & de Sculpture, &c.

Fortunatus & ille, Deos qui novit agrestes.
Georg. liv. 2.

A PARIS,

DE L'IMPRIMERIE DE PRAULT,
Imprimeur du Roi.

M. DCC. LXIV.
Avec Approbation & Privilége du Roi.

ESSAI
SUR
LES JARDINS.

AVANT-PROPOS.

On s'occupe plus aujourd'hui parmi nous de la jouissance refléchie des Arts agréables qu'on ne l'a fait jusqu'à présent. Par cette raison ils se multiplient, se divisent en une infinité de branches & tendent à se perfectionner. Le méchanique y a été poussé presque aussi loin qu'il peut aller, par les secours de la richesse, de l'émulation & de l'industrie; on paroît desirer que le *libéral*

y ajoute tout l'intérêt dont ils font fufceptibles ; c'eſt-à-dire, qu'on veut nonfeulement que les matériaux des ouvrages des Arts & l'emploi qu'on en fait, plaifent aux fens, mais auſſi que l'eſprit & l'ame éprouvent à leur occafion, des fentimens & des impreſſions qui les remuent & les attachent. C'eſt là la marche naturelle de l'eſprit exercé dont les defirs s'irritent, & de l'ame qui, lorfqu'elle eſt active, s'efforce d'accroître ſon exiſtence. Je n'examinerai pas fi cette activité générale, plus grande qu'elle ne feroit dans des fociétés moins nombreuſes, & moins remplies d'hommes oififs, eſt plus nuifible que profitable à la gloire Nationale. Je ne déciderai pas fi ces branches d'Arts fubordonnés, qu'on s'attache avec tant d'ardeur à multiplier, en les greffant, pour parler ainfi, les unes fur les autres, n'ôtent point aux Arts plus eſſentiels une

partie de leur substance ; ce sont des questions sans doute intéressantes, mais il n'est peut-être plus tems de les traiter, & l'on paroîtroit bien sévere en les décidant au désavantage de ce grand nombre d'hommes, qui parmi nous s'occupent presque exclusivement de leur satisfaction personnelle.

Plus indulgent, je ne veux aujourd'hui que seconder ceux qui s'amusent de l'embellissement de leurs jardins, par quelques observations que j'ai faites, en décorant le mien. Si elles ont le bonheur de ne pas déplaire, elles pourront être suivies d'une collection plus étendue dont l'objet est d'envisager les différens Arts par leurs relations réciproques, & sous des points de vue simples & élémentaires. Je fais précéder l'essai sur les jardins, pour satisfaire des amis que cet objet intéresse.

On offroit autrefois des guirlandes

aux Divinités bienfaisantes; ce petit Ouvrage, où les fleurs ne sont point étrangeres, en est une que je présente à l'Amitié.

O vous! qu'elle conduit & qu'elle fixe dans la retraite agréable qui nous rassemble, pour y goûter des amusemens chers aux ames douces & sensibles; vous qui venez y chercher quelquefois ce calme solitaire, si favorable aux Lettres & aux Arts, la consolation des sages; vous enfin qui nés dans des palais où se conservent des vertus héréditaires, ne dédaignez pas les cabannes où elles sont honorées; agréez cet hommage. L'offrande est peu considérable, mais le sentiment simple & vrai qui l'accompagne, peut être au moins digne de vous.

DES JARDINS.

SI par l'effet des passions, les hommes renoncent aux douceurs d'un état tranquille; par l'effet d'un penchant indestructible, ils regrettent le calme & le repos dont ils se privent. Le besoin de se soustraire au mouvement pénible qui s'établit & s'accélère dans les sociétés, renaît souvent dans leur ame agitée; & c'est principalement au retour de la saison où la Nature semble se reproduire, que tout les porte à jouir des bienfaits qui leur sont offerts. C'est dans ces momens, qu'entraînés hors des murs qui les emprisonnent, & semblables à des captifs échappés, ils se répandent dans les lieux spacieux & aërés. On les voit errer autour des villes, monter les côteaux, courir après un air plus pur que celui qu'ils respiroient. Les plus asservis aux travaux, les plus

enchaînés au joug des passions, se débarrassent de leurs fers, ou si cet effort est trop grand pour leur foiblesse, ils traînent après eux des chaînes dont ils oublient quelques instans la pesanteur. Ils obéissent ainsi à l'intention de la Nature; elle leur sourit, les encourage & leur dit:

« Ah! dérobez-vous à cette agita-
» tion qui vous épuise, à ces passions
» exaltées qui fatiguent votre ame, à
» ce tourbillon dont la vapeur épaissie
» vous opresse! Venez, venez respirer;
» venez recevoir les douces influences
» de ce bel astre qui vous rend tous
» vos droits à l'égalité, puisqu'il n'é-
» claire & n'échauffe pas plus l'homme
» puissant & l'homme riche, que le foible
» & le pauvre. Écoutez ma voix; éta-
» blissez-vous des retraites où entourés
» de vos enfans, de vos femmes, de
» quelques vrais amis, vous goûtiez au
» moins quelques instans, les plaisirs
» que je vous destine.

C'est d'après les follicitations de cette voix douce & perfuafive, que la plus grande partie des habitans des villes vont jouir du calme des campagnes. Ils y conftruifent des demeures; ils veulent les rendre agréables; & cherchent dans les foins attachés à ces établiffemens, des occupations & des plaifirs tranquiles, dont ils ont un defir vague, une penfée confufe, mais un befoin certain : & comme il n'eft pas d'homme qui n'ait imaginé quelque fiction relative à fes penchans, il n'en eft guère qui n'ait, furtout au printems, formé le projet d'une retraite champêtre. C'eft un des romans que chacun fe compofe, comme on fait celui de fes amours, de fon ambition & de fa fortune.

On devroit s'attendre fans doute à trouver dans ces ouvrages, la variété que la Nature répand fur les hommes qui s'en occupent; mais autant elle

prend de soin à les distinguer les uns des autres en les formant, autant l'imitation, penchant irrésistible, tend à les assimiler lorsqu'ils vivent ensemble.

C'est cette imitation qui, soumettant tout à son empire, donne des loix aux arbres, aux fleurs, aux eaux, à la verdure. Les plans de nos jardins, les formes de nos parterres, les dispositions de nos bosquets, les ornemens que nous employons, sont la plupart empruntés & copiés les uns des autres.

Il est cependant des rapports primitifs entre tous ces objets & les besoins, les facultés, les penchans des hommes. Il en est qui dérivent du progrès des connoissances & de l'influence qu'ont les différens Arts les uns sur les autres.

Pour découvrir ces élémens, je distinguerai les établissemens utiles & les lieux de plaisance.

Quant aux jardins des villes, leurs dispositions me semblent appartenir

plus particulièrement à l'Architecture qu'aux autres Arts. En effet, les promenades publiques, la plupart même de celles qui appartiennent aux maisons royales, ou à nos princes, & dont le libre usage est accordé à tout le monde, doivent être regardés comme des lieux de réunion & d'assemblée : la simplicité, la symmétrie y sont convenables; &, parmi nous, l'ordre & les mœurs exigent que tout y soit facilement apperçu.

DES ÉTABLISSEMENS UTILES.

Les établiffemens de campagne conformes aux premières infpirations de la Nature, font auffi les plus anciens, & ceux qui éprouvent plus difficilement l'effet des variétés inévitables dans les fociétés.

Les hommes qui vivent au milieu des champs, réfiftent aux caprices des modes, ou les ignorent. Le changement des mœurs & l'empire des opinions ont plus de peine à s'étendre jufqu'à eux. Les Arts & les ufages ont à leur égard une influence plus lente. L'objet de ces établiffemens eft l'utilité, fouvent reftrainte au plus étroit néceffaire. Sous ce point de vue, ils fembleroient n'avoir de relation qu'avec les Arts méchaniques; mais à l'u-

tile se joint toujours quelque nuance d'agréable, parceque le délassement est aussi indispensable aux hommes que le travail, & que le plaisir est au nombre de leurs besoins.

C'est sous cet aspect que mon sujet se rejoint aux Arts libéraux. Observons un instant la marche qui conduit à ce rapprochement.

Lorsque l'industrie ou la force ont produit dans les sociétés l'inégalité des facultés & des moyens, il s'établit des proportions différentes dans la possession de ces campagnes, qui devroient appartenir à tous. Les maîtres puissans & riches des portions plus considérables de l'héritage commun, en retirent un double avantage; le superflu & le loisir. En jouissant de ces biens, ils n'abandonnent pas absolument l'idée des objets qui les leur procure: ils en occupent leur oisiveté. Ainsi, quelquefois la chasse plaît aux peuples belliqueux;

& dans la paix l'image de la guerre devient leur amufement : mais les occupations turbulentes ne conduifent point à transformer les déferts en cultures, & les campagnes en jardins ; c'eft principalement aux Agriculteurs que cet avantage paroît réfervé. Portés à obferver, éclairés par l'induftrie, entraînés par leurs travaux mêmes à des délaffemens néceffaires ; tout les difpofe à la douceur du repos, au charme des affections paffives, & enfin à des jouiffances recherchées.

Nous verrons fe joindre à ces motifs, dans les fociétés nombreufes & floriffantes, l'imitation & la vanité. Mais fuivons notre développement.

Les poffeffeurs qui jouiffent en paix du fuperflu & du loifir, devenus moins agiffans, parce que la néceffité utile & funefte aux hommes, ne leur impofe plus fes loix, rapprochent de leur demeure ce qu'ils alloient chercher loin

d'elle. L'ombrage des forêts paroît trop éloigné; l'eau qui coule dans des grottes écartées, donne trop de peine à puiser à sa source : il faut que le nécessaire prévienne le besoin ; que l'agréable vienne au-devant du desir.

Alors l'homme tourmenté de son désœuvrement, demande aux objets dont il est entouré, des impressions qui manquent trop souvent à son ame vuide ou languissante ; & devenue difficile dans le choix des sensations, comme un malade dans celui des mets qui lui sont offerts, il porte ses desirs jusqu'à la sensualité ; ce sentiment délicat qui exige les relations les plus parfaites entre les objets extérieurs, les sens, & l'état de l'ame.

C'est pour parvenir à cette perfection de jouissance qu'on distingue des nuances dans l'agrément des lieux où l'on trouve plaisir à s'arrêter. On s'y prépare des repos commodes, on cherche des

aspects qui attachent: il faut que les arbres entrelassés & transformés en berceaux, rendent l'ombre plus épaisse; leurs formes, leur choix, leurs variétés ajoutent un prix à leur usage. Les fleurs qui avoient arrêté la vue dans les champs & dans les prairies où la Nature les séme au hasard, sont rassemblées pour ne plus échapper aux regards qui les quittoient avec peine. On veut par des soins nouveaux leur donner des perfections que la Nature sembloit leur avoir refusées. C'est alors que l'homme, occupé des sentimens si doux que l'amour, la tendresse filiale & l'amitié produisent, trouve à ces sentimens un surcroît de charmes : s'il s'y abandonne dans les lieux solitaires où les oiseaux mêlent aux impressions de sa sensibilité, celle de leur bonheur; où l'eau qui tombe & roule, prolonge par la continuité de son bruit, une rêverie qui plaît ; où la verdure & les

fleurs choisies sur l'émail desquelles la vue se repose, font jouir les regards & l'odorat, sans causer à l'ame une trop grande distraction.

Voilà par quelles progressions l'Art parvient enfin à embellir la Nature.

Mais l'homme oisif, ingénieux, sensible, après avoir ainsi disposé à son avantage les richesses & les beautés de la Nature, attache à ces nouveaux trésors une affection particulière. Pour s'en assurer une jouissance tranquille ; il creuse des fossés ; il dresse des palissades ; il éleve des murs, & l'enclos s'établit. Emblême de la personalité ; c'est le petit empire d'un être qui ne peut augmenter sa puissance sans accroître les soins qui la troublent.

On voit aisément que dans ses premiers progrès, l'Art des jardins ne peut faire des pas rapides. Pour hâter sa marche, il est nécessaire qu'au desir d'une jouissance personnelle se joigne l'idée d'une jouissance communicative.

Mais comment cette idée s'établit-elle?

Par l'hospitalité : sentiment simple émané de la Nature, ou par la vanité, que j'appellerai *ostensive*, sentiment factice, ouvrage de la société.

A la honte de l'humanité, le premier de ces sentimens n'est pas celui qui porte l'Art des jardins à ses plus brillans succès.

Représentons-nous les habitations des Patriarches. Observons ce que sont dans nos campagnes les établissemens isolés des hommes encore simples de mœurs, & bornés dans leur fortune. Rappellons-nous enfin le jardin d'Alcinoüs.

Un verger de quatre arpens étoit renfermé par une haie vive. Des arbres fruitiers en plein vent charmoient les regards par l'abondance & la beauté des fruits, par la variété & le choix des espèces. L'ordre dans lequel les arbres

bres étoient plantés, constituoit tout l'Art qu'avoit employé un Souverain.

Un potager cultivé avec soin offroit encore dans ses compartimens des productions utiles ; & deux fontaines répandoient leurs eaux, l'une au travers du jardin qu'elle fertilisoit ; l'autre le long des murs de l'habitation devant laquelle elle se rassembloit, pour offrir son secours aux citoyens.

Tels sont, dit Homere, les magnifiques présens dont les Dieux avoient embelli la demeure d'Alcinoüs. Disons, tel étoit le caractere respectable de ces temps, sans doute heureux; où la noble simplicité des Héros & des Princes hospitaliers, se trouvoit si bien assortie.

Ces tems sont éloignés. Ces mœurs sont peu durables. Ce n'est plus à l'hospitalité que nos Arts, dominés par le luxe, doivent les perfections qu'ils acquiérent ; c'est la vanité *ostensive* qui

B

excite leurs efforts, & les porte à leurs plus grands succès. Magicienne active & puissante dans les sociétés fastueuses, elle fait prendre à la plus grande partie des hommes oisifs & opulens, des personnages sans lesquels le superflu leur seroit inutile, & le loisir à charge. Occupés de ces représentations nécessaires à leur désœuvrement, nous les voyons magnifiques, sensuels, enthousiastes des Arts, des talens, des plaisirs; quelquefois capricieux, singuliers, ou imitateurs serviles des bizarreries & des modes étrangeres.

Dans ces rôles le goût, le sentiment, l'intelligence sont nécessaires; malheureusement le superflu, le loisir & la prétention ne les donnent pas : cependant ces Acteurs en se mettant en scène s'efforcent de répandre sur tous les objets dont ils s'environnent, le caractère qu'ils ont choisi. Si ce caractère se démontre par des moyens

mal conçus, par des idées désordonnées; il est jugé ridicule : mais s'il se produit, par des inventions heureuses, fondées sur la Nature, ou soutenues par des conventions autorisées, il plaît aux spectateurs; & le succès donne naissance à des Arts nouveaux, ou du moins à des branches nouvelles d'amusemens & de plaisirs qui se perfectionnent.

Pour les enrichir & les varier, c'est à des inventions pittoresques, poétiques & romanesques qu'on a le plus ordinairement recours; elles tiennent au merveilleux & à la fiction : peut-on douter que leurs droits ne soient certains sur les hommes. Cependant parmi ces idées dont l'imagination fait usage, celles qu'on nomme pastorales, sont sans doute les plus convenables aux embellissemens de la campagne : mais les notions du pastoral antique se sont dénaturées; & si celles que nous dé-

signons ainsi en descendent ; elles leur sont à-peu-près, ce que nos bourgeoises ornées d'étoffes choisies & de rubans, sont à leurs ayeules, qu'habilloit à leur avantage, une modeste étamine, & que parait un bouquet de fleurs.

Examinons cependant ce que le pastoral moderne pourroit encore répandre d'agrémens sur un établissement champêtre ; si l'on employoit un Art bien dirigé, à disposer sous l'aspect le plus satisfaisant, les objets d'utilité que fournit la campagne ; ces détails paroîtront peut-être passer les bornes d'un essai élémentaire ; mais je m'y sens entraîné par l'intérêt qu'on prend à cette matière. J'oserai donc me permettre une supposition. Je placerai près d'une habitation des établissemens utiles, rendus agréables ; & je transformerai, pour l'intérêt de la vanité même, le possesseur en éco-

nome industrieux & sensuel, occupé à tirer avantage de la Nature pour ses besoins & ses plaisirs.

FERME ORNÉE.

La demeure sera placée sur le penchant d'une colline, d'où les regards pourront se porter facilement vers des bâtimens, & des enclos destinés à mettre à profit les bienfaits de la Nature.

Les jouissances de la campagne doivent être un tissu de desirs excités sans affectation, & de satisfactions remplies sans efforts.

Il faut donc que l'habitation préparée pour rassembler l'utilité & le plaisir soit orientée de manière qu'on découvre sans obstacle les établissemens qui l'entourent. Exposée au plein nord, elle éprouveroit trop souvent dans notre climat, les rigueurs d'un vent incommode.

Vers le couchant, l'éclat importun d'un soleil brûlant, dont les rayons viennent éblouir des bords de l'hori-

son, fatigue & repousse les regards: mais si l'aspect est situé entre le midi & le levant ; le penchant qui entraîne à s'occuper du spectacle de la campagne, ne trouve presque jamais d'opposition ; & l'on s'y voit doucement attaché par la facilité d'en jouir.

Livré à cette satisfaction, j'apperçois que le côteau descend à des prairies où serpente une petite riviere ; que la pente opposée présente des cultures, des vignes; & sur la hauteur, des bois qui ne sont pas assez éloignés, pour m'ôter le desir de m'y transporter. Je vois sur cette même hauteur, mais dans une plus grande distance, des campagnes à bled qui m'offrent l'idée de leur richesse, sans m'ennuyer par leur vaste uniformité.

Ramenant mes regards, après ce premier coup d'œil, vers le pied de la colline où je suis placé, je les arrête à la ferme,

Un amas de bâtimens, de cours, d'enclos fixe ma vue, & excite mon intérêt. Alors j'ai peu de curiosité pour le jardin qui ne me promettroit qu'une ennuyeuse uniformité.

Je descends donc la colline, l'imagination montée sur le mode pastoral. Le desir est formé; il s'agit de l'entretenir & de le satisfaire. Mais plus le goût se trouve perfectionné dans la société dont je fais partie, plus il faut que l'artifice soit délicat. C'est un ouvrage où l'utile & l'agréable adroitement combinés, doivent se servir, & ne se nuire jamais. C'est dans ce point que l'Art dont je traite, est véritablement un Art libéral. Aussi le possesseur instruit de ce principe, & fidéle à s'y conformer, a disposé convenablement jusques aux routes par lesquelles il va me conduire. C'est l'exposition de son Roman. La pente du terrein où je marche est adoucie, & les sentiers sui-

vent de légeres sinuosités. Ils ne tendent pas dans une direction géométrique, à l'endroit où j'ai dessein d'arriver; ils ne sont pas assez tortueux, pour retarder trop ma course. Eh! n'est-ce pas ce qui convient le mieux aux hommes? Rien de plus semblable à la marche de nos idées, que ces traces qu'ils forment dans les vastes campagnes. Vous les voyez rarement droites. L'indécision sans doute est un état plus commode pour nous que l'exactitude, & plus naturel que la précision.

Mais déja, parcourant ma route sinueuse & doucement inclinée, j'ai découvert des aspects agréables; puis je les ai perdus de vue, pour les retrouver avec plus de plaisir. Toujours je me trouve garanti du soleil par des arbres qui semblent venus au hazard, ou par l'abri que me donnent de petites haies qui entourent des cultures de toute espèce. Leur diversité m'occupe. Le

soin qu'on met à les entretenir m'intéresse. Mes pas se trouvent insensiblement ralentis : & prêt à les suspendre pour mieux jouir ; l'ombrage d'un groupe d'arbres, sous lequel est un banc de gazon & une petite fontaine, m'arrête & m'invite à quelques instants de repos.

Si je m'assieds, mes regards se trouvent dirigés vers un tableau choisi, & je prolonge, sans regret, un soulagement nécessaire.

C'est ainsi qu'un léger artifice ajoute aux jouissances établies sur les besoins. Mais si l'intention peut se laisser appercevoir, il ne faut pas qu'elle soit trop prononcée.

Engager & non contraindre ; voilà l'art de tous les Arts agréables.

Dans les lieux destinés aux promenades, les distances & des accidens heureux doivent donc décider les repos.

Il semblera que le hazard en ait disposé la forme & les agrémens.

On présentera pour prétexte de s'arrêter, tantôt les dimensions ou l'assemblage de quelques arbres extraordinaires heureusement groupés; tantôt la rencontre d'une source qui promet & donne de la fraîcheur en épanchant ses eaux; une vaste découverte qui demande quelques instans pour la parcourir; un point de vue pittoresque qui attache; un objet imprévu qui suspend les pas, en fixant les regards.

Mais parvenu jusqu'au pied du côteau, j'apperçois les bâtimens de la ferme; & l'intérêt s'est augmenté par les soins dont j'ai trouvé partout la trace. Les murs extérieurs sont construits & entretenus avec une attention qui me satisfait : la pierre est entremêlée de brique. Cette diversité a donné lieu de former une espece de socle, de distinguer un couronnement;

& par cette légère variété on a su décorer la construction, sans s'éloigner du caractère qui lui convient. En face de la principale entrée, de grands arbres, sans trop de symmétrie, mais dans la forme d'un demi-cercle, offrent une ombre, dont les ouvriers, & ceux qui vont à la ferme, peuvent souvent avoir besoin. Quelques bancs sont préparés pour leur repos ; & sous l'ombrage une fontaine, dont le côteau que nous venons de descendre, fournit les eaux, coule dans une cuve de pierre, dont la forme & les proportions plaisent à travers leur rusticité. Quiconque a voyagé en Italie, n'ignore pas l'attrait qu'ont des objets souvent très-communs, par l'effet seul de la simplicité des masses, & du rapport heureux de quelques parties principales entr'elles.

Non loin de la fontaine, un abreuvoir est formé du trop-plein des eaux, & disposé commodément pour les

animaux utiles, lorsqu'au retour du pâturage ou des labours, ils ont besoin d'étancher leur soif & de se rafraîchir.

Déja nous entrons dans la cour : elle est environnée de tous les bâtimens nécessaires ; & leurs usages différents sont indiqués sur leur entrée, de maniere qu'à l'aide de quelques regards, je me crois habitant de cette demeure, dont je connois d'un coup d'œil, les principaux êtres.

L'ordre & la propreté y regnent ; mais elles n'ont point cette recherche qui déplaît ou qui blesse, lorsqu'elle est affectée ou excessive. Il ne faut pas ici que les soins donnés à l'agréable paroissent l'emporter sur l'utile. Il ne doit point venir en pensée que les frais nécessaires à ce qui n'est qu'ornement, absorbent le produit d'un établissement qui s'annonce pour être profitable ; mais il faut éviter aussi la négligence

& la malpropreté : plus nuisibles à la jouissance que l'excès des soins, elles repoussent en rappellant les idées rebutantes d'abandon ou d'avarice.

Autour de la cour diverses issues m'engagent à étendre ma curiosité. Ici des cours particulieres sont destinées aux chevaux de travail, aux animaux de service; à conserver sous des hangards les ustensiles & les instrumens économiques.

A travers de ces cours j'apperçois des sentiers extérieurs. J'y vois de la verdure, des arbrisseaux & des fleurs. C'est un appas pour m'engager dans différentes routes que je trouve bordées de gazons & d'arbres; ces routes pénétrent dans des pâturages couverts de bestiaux; elles se dirigent vers de petits bâtimens, qui placés comme au hazard dans ce bocage, semblent, en excitant ma curiosité, se disputer l'avantage de déterminer mon choix.

Des courants d'eau, qui fertilisent les pâturages, croisent ou suivent les sentiers qui s'offrent à moi ; & des petits ponts simples, mais variés dans leur forme, me donnent passage. Tantôt je marche le long d'une haie d'arbustes à fleurs que je ne m'attendois pas de trouver dans un lieu si champêtre. Tantôt je me vois à l'abri d'une suite de saules & de peupliers d'Italie entre-mêlés, qui par la différence de leurs formes, présentent aux regards la variété pittoresque qu'on ne doit jamais perdre de vue. Tantôt encore les sentiers se trouvent bordés d'arbres plus espacés qui servent d'appui à de longs ceps de vignes. Les pampres qui s'étendent à l'aide des branches qu'elles embrassent, se joignent & courbent leurs guirlandes, pour flatter les yeux & animer le desir, en déployant sous une forme qui plaît, les richesses dont elles sont chargées.

Je parviens ainsi à l'endroit destiné à tout ce qui concerne le laitage. L'eau coule dans des vacheries disposées pour être à l'abri des grandes chaleurs, & pour recevoir des courants d'air favorables à la salubrité. Les étables ne sont point élevés avec une prétention de magnificence contraire à leur véritable convenance; elles ne sont point recherchées dans leurs formes, ni dans le choix des matériaux.

Toute idée d'une opulence affectée affoiblit l'idée pastorale qui doit ici dominer sur toute autre. La propreté & le soin habituel; voilà le véritable luxe de cette partie de l'établissement.

Des greniers isolés sont à portée du service des étables, & à l'abri des incendies. Les pâturages sont peu éloignés, & s'étendent le long des bords de la petite riviere, qui, en serpentant, promene la fertilité dans tout le vallon.

Une laiterie n'est pas loin : ombragée par des peupliers touffus, rafraîchie par le voisinage d'une eau courante, offrant sur-tout ce qu'un établissement champêtre produit de plus délicat & de plus agréable, elle autorise quelque recherche de plus. Une propreté indispensable peut en faire excuser l'excès. On ne s'offense pas de voir prodiguer des soins, & consacrer quelques ornemens à des productions, où la Nature met elle-même une perfection particulière, & qui rappellent cet âge, & cet état heureux dont les Poëtes ne se retracent jamais sans nous plaire, les charmantes images. C'est avec un délice composé de toutes ces idées naturelles & pastorales qu'on se plaît à prendre dans cet endroit même, un repas champêtre, dont le lait & quelques fruits font l'objet principal.

Si la ferme que je dispose a droit de

Contraste insuffisant

NF Z 43-120-14

rassembler tout ce qui dans l'utile offre des idées faites pour plaire, on n'aura pas oublié de placer à quelque distance de l'endroit où l'on prépare le lait, celui où se fabrique le miel.

Un enclos fermé d'une palissade d'épines à fleurs, contient les ruches : disposées sur des amphithéâtres qui regardent le midi, elles sont à l'abri du nord.

L'enclos est tout entier consacré aux plantes & aux fleurs qui conviennent aux abeilles. Le thym, la lavande, la marjolaine, le saule, le tilleul, le peuplier y sont prodigués, & embaument au loin l'air qu'on respire. Ici le luxe des parfums & des fleurs est autorisé comme celui de la propreté l'étoit dans le lieu que nous venons de quitter : & c'est ainsi qu'il faut que les voluptés, pour ne pas blesser la raison, ayent un point d'appui, ou du moins un prétexte dans la Nature.

Des arbrisseaux à fruits sont plantés dans les environs du rucher; leurs buissons odoriférants servent à arrêter les jeunes essains, lorsqu'échappés ou chassés des ruches, ils cherchent à former de nouveaux établissemens.

Des petits courans peu rapides & peu profonds leur offrent l'eau nécessaire, & forment par des chûtes ménagées un bruit égal & continu, qui en leur plaisant les attache à leur demeure. Tous les environs sont plantés ou garnis de végétaux qui peuvent donner au miel des qualités salutaires, & un goût exquis. Les prairies au centre desquelles est le rucher, fournissent abondamment à leur provision. Ce n'est pas tout. Un petit bâtiment contient le magasin des ruches qu'on fabrique pendant l'hyver; le laboratoire, où, à l'aide de quelques vases & de quelques fournaux, on sépare le miel de la cire; & enfin le lieu frais où

il se conserve pour les différens usages auxquels il est destiné.

Dans une autre partie de ce bocage s'élevent quelques bâtimens plus étendus : ils sont propres aux vers à soie, & à tout ce qui y a rapport. Je ne suppose point à ces établissemens une grandeur qui paroîtroit exiger pour chacun les soins entiers & laborieux du maître. Le desir de s'enrichir exige sans doute de vastes établissemens : alors de grands profits, quelquefois de fâcheuses pertes trahissent ou récompensent de grandes peines. Il est des dimensions plus relatives à la satisfaction de l'homme. Son vrai bonheur se trouvera toujours dans une combinaison d'occupations, de desir & de délassemens modérés ; dans des avantages moindres, mais moins cherement achetés ; dans des jouissances enfin moins étendues que successives & habituelles. D'ailleurs la variété & la

mesure que j'établis, favorable encore à l'amour propre bien entendu, flatte plus adroitement ceux qu'on en fait jouir, que des objets dont la vaste importance les étonne, & quelquefois les blesse. Ce n'est point la surprise que cause le faste, qu'il faut exciter dans vos hôtes. Offrez, & faites leur partager des avantages convenables à une fortune moyenne; la plûpart en jouiront avec d'autant moins de réserve, qu'ils ne les trouveront point au-dessus de leurs desirs; & vous n'éveillerez pas l'envie par l'étalage d'une opulence disproportionnée.

Mais prêt à m'éloigner des lieux où j'ai vu préparés & disposés par ordre les vers, les cocons, les écheveaux propres aux ouvrages les plus artistement combinés par l'intelligence & l'industrie, je me sens entraîné par les cris de différents animaux; & mes pas se dirigent vers la ménagerie.

<div style="text-align:center">C iij</div>

Que serviroient encore ici la richesse des ornemens & le superflus trop marqué? L'intelligence fixe plus naturellement l'attention, & fait naître plus sûrement l'intérêt. Les parquets sont spacieux, & disposés de maniere que je ne plains point les prisonniers qu'ils renferment. Les especes rares sont séparées pour assurer la conservation des races. De l'ombre pour les temps des chaleurs; des abris pour les temps rigoureux; du sable, du fumier, de l'eau: Tout ce qui m'assure que ces animaux utiles sont heureux, ajoute à mon plaisir, bien plus que ne feroient des grillages dorés, des treillages surchargés d'ornemens, des bassins de marbre qui tarissent à la moindre chaleur, & qui ont plus de rapport à une magnificence mesquine, ou mal-à-propos prodiguée, qu'à l'utilité réelle.

A quelque distance des oiseaux de basse-cour, les aquatiques occupent un

lieu destiné particulierement pour eux. Des canaux, ou quelque branche de la petite riviere, leur fournissent avec le nécessaire, le superflus qui leur est propre. Aussi les eaux qu'on aura conduites dans leur demeure sont-elles bordées d'osiers, de saules, de joncs ; & meublés de petites cabannes dont l'agrément & la commodité les engagent à s'y fixer.

Plus loin se trouve un établissement intéressant encore : c'est un jardin des plantes médicinales les plus nécessaires pour les hommes & pour les animaux : elles sont cultivées avec soin, rangées par ordre, & étiquetées de maniere qu'en peu de mots, j'apprends leur nom, leur classe & leur principale propriété. Ce soin qui tient à la fois à l'humanité, à l'administration économique & aux connoissances acquises de mon temps, me dispose à voir avec sensibilité un hospice destiné aux ser-

viteurs malades. Une ménagere entendue, un homme inſtruit des principes les plus néceſſaires, & capable de porter les ſecours les plus urgents dans tout ce petit canton, habitent avec quelques domeſtiques une demeure propre. Celui-ci dirige un laboratoire qui contient les uſtenſiles non recherchés, mais indiſpenſables aux préparations; il adminiſtre un magaſin de drogues qu'il faut avoir ſous la main, & prend ſoin d'une bibliothéque médicinale bien choiſie, & par-là peu nombreuſe.

Le lieu eſt aéré, ſpacieux & ſain. Quelques allées champêtres en forment les promenades: le but où elles tendent, eſt un oratoire qui dominant un tertre, préſente de pluſieurs endroits du vallon, l'aſpect à la fois pittoreſque & intéreſſant d'un temple où l'on rend grace des bienfaits dont on jouit: un aſile voiſin, ſous la forme

d'un hermitage, y procure un lieu de repos, un abri où l'on trouve des siéges, une table, & ce qui peut être nécessaire lorsqu'on s'y arrête quelques instans.

La vue s'étend sur tout l'établissement, & l'on se rappelle, en y promenant encore ses regards, les sensations qu'on y a reçues. C'est alors qu'il est naturel de dire avec le Sage : O trop heureux les habitans des campagnes, s'ils connoissoient mieux le prix des biens dont ils jouissent, ou dont ils pourroient jouir ! On desireroit de se fixer pour toujours au centre de ces établissemens ; aussi le possesseur s'est-il construit près de l'hermitage une demeure semblable à celle de Socrate. Il la destine à se procurer, de tems en tems, une jouissance plus particuliere & plus réfléchie de toutes ces scènes pastorales. Il peut la faire partager à un ami ; car si la jouissance

de cette sorte de plaisir peut convenir à une solitude absolue, un ami à qui l'on parle du bonheur qu'on goûte ne la trouble jamais : on le met à la place de son ame; on lui dit ce qu'on a besoin de se dire. C'est le soi qu'on personifie sans avoir d'égoïsme à se reprocher, & ce plaisir si sensible & si pur s'accroît lorsqu'on le partage.

La maison, pour être digne de ce nom que je viens de lui donner, doit être de la plus grande simplicité. C'est en l'habitant que le possesseur devient lui-même acteur de sa scène pastorale. Des livres, un jardin de fleurs sont les principaux amusemens qu'il s'y est ménagés. Il cultive les unes, ou prend plaisir à les voir cultiver; il s'instruit dans les autres, ou s'en amuse; il fait ainsi diversion à des soins étrangers; il livre son ame aux impressions des objets qui l'environnent. Mais loin de lui ces agitations destructives, ces af-

fections immodérées plus nuisibles au bonheur, plus funestes à la vertu que les passions naturelles.

En s'éloignant de ces tourbillons des sociétés, dont le mouvement étourdit & ennivre, où des fantômes passent pour des réalités, où les délires habituels de l'orgueil, de l'ambition, de la cupidité sont regardés comme l'état le plus naturel, qu'il fasse treve avec ses ennemis; esclave affranchi qu'il n'emporte point avec lui ses chaînes. Qu'il entremêle au moins à la vie ordinaire des jours de retraite; plaisir si sensuel, lorsqu'on sait le goûter; utile si l'on sait en profiter. Inestimable emploi de ce loisir & de ce superflus dont l'idée vague séduit, dont l'usage réel fatigue; qu'on cherche avec tant d'ardeur, & qu'on trouve si souvent à charge même lorsqu'on se vante le plus d'en jouir.

C'est dans ces momens que le pos-

sesseur est à portée d'entretenir l'ordre, de diriger les soins, de soulager les peines, de faire marcher de concert l'humanité satisfaite, l'intelligence & l'utile industrie. Il voit tout, il corrige, il perfectionne, il embellit, il imagine, il crée. Les attentions économiques s'entremêlent aux soins charitables : il fait le bien ; il en jouit, & le temps coule si rapidement, qu'à peine en trouve-t-il pour des promenades plus étendues.

Cependant il s'en est ménagé d'intéressantes encore. La petite riviere est bordée d'un sentier qui serpente comme elle, il conduit à des aspects champêtres & à des repos bien ménagés : ceux-ci propres à pêcher, sont ombragés & commodes. On y trouve les instrumens nécessaires & des bateaux pour accompagner les pêcheurs.

D'autres sentiers découverts ont pour points de vue les différentes fa-

briques que nous avons parcourues. S'il defire de s'élever vers le côteau oppofé à celui d'où il eft defcendu ; il trouve des ponts & des routes garnies, à mefure que le terrein s'exhauffe, de cerifiers, de pomiers, & d'arbres utiles. Ces nouveaux chemins le feront bientôt parvenir à travers un petit vignoble, jufqu'à des peloufes qui, dans le voifinage d'un bois, font deftinées à élever des chevaux.

Là des enclos fpacieux féparent les différens âges : des écuries renferment des étalons choifis ; un manege fert à exercer les éleves en état de fervir : & le poffeffeur trouve à la fois dans ce lieu l'intérêt d'un établiffement utile & les fecours néceffaires pour des promenades prolongées. C'eft-à-dire, quelques chevaux qui font nés chez lui, & des chiens deftinés à détruire dans fes bois & fes plaines les animaux nuifibles aux campagnes & à la fureté de fes établiffemens.

Cette derniere scène s'éloigne sans doute du pastoral qui faisoit l'intérêt de toutes les autres ; mais qu'on se rappelle que les idées champêtres se sont dénaturées : elles ont cédé dans nos climats à des idées guerrieres ; aussi ce que je viens de présenter à l'extrémité de ce tableau que j'ai composé, se trouve placé sur les premiers plans de nos établissemens réels ; car les parcs, les écuries, les chenils tiennent immédiatement aux châteaux ; tandis que les fermes en sont le plus souvent éloignées.

Il me faut donc passer à de nouveaux objets, quitter le pastoral ; & parcourant nos parcs, présenter aussi quelques-uns des élémens d'après lesquels on peut les rendre moins monotones qu'ils n'ont été jusqu'ici, & plus intéressans.

DES PARCS ANCIENS.

Un parc est, en général, un vaste enclos environné de murs, planté & distribué en massifs & en allées droites dans différentes directions symétriques, qui présentent, presque partout, à-peu-près le même genre de spectacle.

Le sentiment que ces lieux inspirent est le plus ordinairement une rêverie sérieuse, & quelquefois triste. Le plaisir qu'on y cherche est la promenade, qui, sans objet d'intérêt, a peu d'agrémens. On y trouve l'ombre dans les chaleurs ; mais cette satisfaction est achetée souvent par l'importunité des moucherons que produisent l'épaisseur des ombrages, l'humidité des massifs, & les eaux languissantes qu'emprisonnent quelques canaux ou quelques miroirs.

Il ne me semble pas qu'aucune idée

pastorale ait présidé à la naissance des parcs. Ils doivent sans doute leur origine à l'orgueil féodal. Des possesseurs puissans se sont établis des demeures, ou plutôt des asyles de sûreté. Leurs passe-temps avoient besoin d'être assurés, parce que leurs occupations étoient souvent des violences. Leurs parcs enfin étoient défendus par des murs, par la même raison que leurs châteaux l'étoient par des tours.

Plus ces possesseurs étoient puissans & riches, plus ils donnoient d'étendue à ces parcs destinés à leurs amusemens. Mais quels amusemens ! La chasse, image des hostilités. Lorsqu'ils trouvoient peu de sûreté à parcourir leurs forêts ; les enclos bien fermés suppléoient aux passe-temps nécessaires : ils étoient meublés d'animaux timides qu'on ne voyoit point assez, percés de routes droites qu'on voyoit trop ; ils étoient enfin, & sont encore uniformes,

uniformes, tristes & ennuyeux.

Il en résulte que peu satisfait de leurs vastes & symmétriques dimensions, on desire d'en sortir pour retrouver dans la campagne ce désordre de la Nature qui plaît bien plus que la régularité.

Les possesseurs féodaux qui ont enfin abandonné les idées de force & de puissance, pour des idées plus paisibles & plus douces, qui aspirent moins qu'ils ne faisoient autrefois au mérite de grands & éternels chasseurs, commencent à donner à leurs parcs des agrémens qui leur manquoient. Ils s'y préparent des affections passives, par la disposition des aspects, & par le secours de quelques objets artificiels qu'ils y joignent. Mais est-ce assez que ces affections soient préparées ? Leur effet est-il bien sûr ? Ne faut-il pas que ceux à qui elles sont destinées, se trouvent aussi disposés à les recevoir, à les sentir ? C'est ce qui arrive rarement ; &

D

voilà l'obstacle le plus insurmontable pour les succès qu'on se propose dans ce genre d'embellissement.

Les parcs qu'on dispose sur les nouveaux principes, sont désignés par le nom d'une Nation que nous imitons dans quelques usages assez peu intéressants, avec une affectation souvent ridicule ; & cette Nation emprunta, dit-on, elle-même l'idée de ses jardins des Chinois, peuple trop éloigné, trop différent de nous, trop peu connu pour ne pas donner lieu à des opinions extraordinaires, & à beaucoup de fables.

Ce qui n'en est pas une, & ce qui doit se trouver vrai par-tout ; c'est que les hommes qui ont acquis une aisance surabondante & des loisirs dont ils sont embarrassés, tendent dans leurs jouissances à des idées artificielles, parce qu'ils sont dans un état qui s'éloigne de la Nature. Nous examinerons les

obstacles qui s'opposent à la réussite de ces idées, & les moyens élémentaires sur lesquels doivent se fonder les succès qu'on peut en espérer.

Mais pour m'arrêter encore un instant, aux parcs anciens; je dirai que s'ils ennuient, comme l'éprouvent ceux à qui ils appartiennent, & ceux qui s'y promenent; ils ne sont pas moins nuisibles au bien général, par la quantité de terrein peu utilement employé, qu'ils occupent. Ce ne sera qu'après qu'on aura épuisé, pour les rendre intéressants, des ressources que je crois fort incertaines, qu'on en abandonnera l'usage.

Mais je me suis prescrit de parler des Arts qu'on pratique de mon tems, & non de reformer ceux que je crois inutiles.

Si je l'avois ce droit, ou le don plus précieux de persuader, je substituerois aux parcs les plus industrieusement or-

D ij

nés, des entours bien cultivés & variés dans leurs cultures. Je préférerois aux scènes les plus artistement décorées, des hameaux dont les habitans heureux de mon bonheur, aisés de mon superflu, soulagés dans leurs maux, offriroient des tableaux animés & intéressants pour les ames sensibles; & je serois bien plus sûr de ses effets simplement humains, que de ceux du genre terrible, pathétique & emblématique. L'industrie qui n'est pas appliquée à des objets utiles, peut obtenir quelques momens d'admiration : mais l'impression en est peu durable. J'offrirois donc des établissemens conformes à la nature du pays, dont l'avantage & l'ordre attireroient & soutiendroient l'attention; des lieux destinés à des tentatives & à des expériences, toujours intéressantes par l'incertitude même de leurs succès. Possesseur libre & opulent, si je l'étois, je répandrois à l'aide

du superflus, sur tous ces objets, une intelligence suivie qui inviteroit à s'en occuper avec moi, & qui ne laisseroit aucun vuide à mes jours, ni dans mon ame. L'utilité seroit la base de mon Art : la variété, l'ordre & la propreté en seroient les ornemens. Des communications faciles, des abords agréables seroient les transitions de mon ouvrage : & le but de ce Poëme naturel & *sentimental* seroit une unité d'intention pour le bien général, & pour l'avantage particulier des hommes qui m'entoureroient : d'où résulteroit un bonheur, & des plaisirs que le regret ou l'ennui ne viendroient point troubler.

En attendant que ce plan soit adopté, on décorera des parcs ; & l'on voudra sur-tout que l'opulence y serve l'orgueil & la vanité. On appellera au secours de ces Dieux de théâtre, des illusions. Il faut bien offrir des scènes

recherchées à des yeux peu touchés du spectacle de la simple Nature, & ranimer par des impressions inattendues des ames énervées : comme on offre dans nos repas, des mets piquans à des sens usés.

Puisqu'il est ainsi, examinons un moment les principes de l'art des parcs modernes ; & démêlons les élémens d'un problême qui consiste à s'approcher, le plus près possible, du factice ; en abandonnant, le moins possible, la Nature.

DES PARCS MODERNES.

Trois caracteres qui ont des points d'appui dans les idées reçues, peuvent servir de base à la décoration des nouveaux parcs.

Le Pittoresque, le Poétique, le Romanesque.

Le premier, comme le désigne le nom, tient aux idées de la peinture. Le peintre assemble & dispose sous l'aspect favorable à son intention, les objets qu'il choisit dans la Nature. Le Décorateur d'un parc doit avoir sans doute le même but, mais borné dans ses moyens : les qualités du sol, la température du climat, le caractere & les formes inhérentes des terreins opposent à son art des difficultés & des bornes quelquefois insurmontables;

tandis que la toile docile se prête à toute les compositions du Peintre.

Une autre différence entre les deux arts, non moins importante, c'est que la composition d'un tableau paroît toujours la même, quoiqu'on la regarde de différents points. Le spectateur n'a ni le moyen, ni la puissance d'en altérer la disposition. Le spectateur des scènes pittoresques d'un parc au contraire, en change l'ordonnance, en changeant de place; & ne se dirige ou ne s'arrête pas le plus souvent, comme l'exigeroit l'intention de l'ouvrage.

On a donc plus de raison d'appeller scènes théâtrales, que tableaux, les dispositions méditées dont on embellit les nouveaux parcs. Mais des scènes supposent des acteurs; & celles dont je parle, sont par leur nature désertes & inanimées; elles sont objet principal: tandis qu'au théâtre, elles sont

seulement partie des Drames dont le but est d'occuper, & d'attacher à la fois les yeux, l'esprit & le cœur.

Cette différence influe beaucoup plus qu'on ne pense sur l'effet des scènes qu'on dispose dans les nouveaux parcs, quoiqu'on ne s'en rende pas compte.

Les ouvrages des Arts qui ne sont pas animés par le mouvement & l'action, ou qui n'en rappellent pas sensiblement l'idée, intéressent peu de temps.

Le plus beau tableau de paysage a besoin de ce secours pour attacher les regards; on y cherche des personnages; on veut qu'ils agissent, ou qu'ils ayent une intention marquée : on demande que l'air paroisse agiter les branches & les feuillages : on sent du plaisir en y voyant la chûte d'un torrent; & si le désordre du sit annonce l'effet de sa rapidité, les idées de déplacement & de bruit se présentent à l'ima-

gination ; & un image immobile suppléée au mouvement.

Dans les scènes théâtrales des parcs les personnages manquent, ou ne se rencontrent que par hazard. L'air est le plus ordinairement calme lorsqu'on jouit du plaisir de ces spectacles. Les eaux, le frémissement des feuillages, ou le chant des oiseaux, sont les seules ressources contre le silence & l'immobilité. Aussi, les eaux sur-tout, y sont-elles de la plus grande nécessité : & plus elles sont animées, plus elles corrigent le caractere silentieux & morne des aspects même les plus artistement composés.

Je passe à la difficulté de faire ensorte que ces aspects soient agréables des diférents points de vue, dont ils peuvent être apperçus.

Dans cette partie le Décorateur de jardins se rapproche du Sculpteur ; car celui-ci composant une figure ou un

groupe, emploie son génie à les rendre satisfaisans pour la vue des différents côtés d'où l'on peut les considérer : mais le compositeur de scènes champêtres a un moyen de plus que le Sculteur ; la liberté de tracer ses routes, & de placer ses repos.

C'est pour tirer parti de cette ressource de son art qu'il courbe & dirige avec intelligence, ses sentiers. C'est à l'aide des sinuosités qu'il leur donne, qu'il éloigne ou rapproche le Spectateur, suivant l'intérêt de sa composition ; & qu'il le fixe enfin par le repos qu'il a soin de lui offrir aux aspects qui sont les plus favorables à son ouvrage.

Passons aux matériaux que fournit la Nature pour former & embellir les scènes. Nous allons en faire l'énumération, & donner ensuite quelques élémens particuliers pour chacun d'eux.

Le terrein, les plans, l'exposition, les arbres, les eaux, les espaces, les

gazons, les fleurs, les afpects extérieurs; on peut ajouter les rochers, les grottes, les accidens naturels.

Voilà ce que donne la Nature. Quant aux caractères qui réfultent des différentes difpofitions de ces matériaux, ils feroient nombreux; s'il étoit, comme dans les Romans & les Drames, des moyens de préparer aux impreſſions qu'on auroit deſſein de produire; ou fi dumoins les fcènes qu'on difpoferoit, ne devoient s'offrir qu'à des yeux clair-voyans, à des imaginations flexibles; & fur-tout à des Spectateurs libres de foin & d'intérêts particuliers: mais de ces fecours, les uns n'exiſtent pas, les autres fe préfentent rarement. Il eſt donc plus sûr en général de fe reſtraindre à des caractères très-prononcés.

Le Noble, le Ruſtique, l'Agréable, le Sérieux ou le Triſte, font les plus faciles à faire reconnoître & fentir,

parce que la Nature en offre plus communément des modèles, ou qu'on en connoît des descriptions & des images. Il en est encore quelques autres comme le Magnifique, le Terrible, le Voluptueux ; mais ils tiennent plus à l'idéal, & ils ont besoin de secours étrangers, & d'accessoirs qui appartiennent en propre à l'artifice & à l'industrie.

Un grand moyen de faire mieux sentir ces caractères, est de les opposer ; mais ces oppositions qui ne peuvent être que successives, ne sont pas toujours possibles ; & doivent être ménagées avec un artifice délicat, ou liées par des transitions ingénieuses. L'Art qui se montre détruit l'effet de l'Art.

J'ai promis quelques détails élémentaires sur les objets dont je viens de faire l'énumération ; les voici.

DE LA NATURE DU TERREIN.

La nature du terrein doit contribuer essentiellement à déterminer le caractère de la scène. Fertile, il convient au noble & à l'agréable ; moins fécond, au rustique, au sérieux ou triste : mais s'il n'est varié dans ses plans & par ses coupes, il produira peu d'effet. La variété des niveaux supplée en partie dans cet art, au défaut de mouvement ; ainsi dans l'Architecture, les colonnes isolées & le jeu des plans produisent à chaque pas qu'on fait, des aspects différents : on se laisse tromper par cette diversité successive, comme l'enfant qui, porté par le courant d'un fleuve, croit que les objets qu'il apperçoit, changent de place, & sont animés.

Les variétés de plans, de coupes &

de niveaux, dont je parle, font préparées par la Nature, ou l'Art les supplée. Lorsqu'elles font naturelles, l'usage qu'on en fait est non-seulement plus facile, mais il est encore bien plus heureux : car le plus souvent l'Art s'épuise en frais, & ses efforts conservent l'empreinte du factice par une certaine gêne qu'il surmonte difficilement, par l'épargne dans les dimensions ou par l'affectation dans les contours & les formes.

DE L'EXPOSITION.

L'EXPOSITION est très-importante pour la jouissance & pour l'effet.

Les scènes que le Soleil éclaire favorablement, sur-tout aux heures qui sont plus ordinairement destinées à en jouir, ressemblent à des tableaux exposés au jour qui leur convient le mieux.

La maniere dont ils reçoivent la lumiere leur donne de l'éclat, & fait valoir leurs beautés. Dans cette partie le Décorateur de jardins doit voir en Peintre. Mais s'il ne l'est pas, il ne concevra pas dans toute son étendue, l'importance de ce principe.

DES ARBRES.

DES ARBRES.

Si l'on s'en rapporte à la seule Nature, les arbres ne doivent pas être disposés à des distances égales, & sur des lignes régulieres : c'est au hazard qu'ils se reproduisent. Ce sont des graines jettées au gré des vents, ou des rejettons qui les multiplient.

Par le premier moyen ils se trouvent placés sans symmétrie ; par le second ils se grouppent : & c'est se rapprocher du modèle qu'on ne doit point perdre de vue, que de le disposer le plus souvent ainsi. Cette maniere de les présenter est aussi bien plus favorable à l'effet & à la variété. Les Peintres la saisissent avec empressement ; & s'ils n'y sont absolument contraints, ils ne représentent point des pallissades, & des allées bien alignées.

C'est ici le lieu de dire que la pierre

de touche de la plupart des scènes pittoresques qu'on dispose dans les jardins ou dans les parcs, est le sentiment qu'ils inspirent aux Artistes.

Si la scène est digne d'être avouée par la Nature, le Peintre se recrie. Il desire de l'imiter ; & s'il l'imite, la représentation devient piquante & agréable.

La disposition des arbres est cependant soumise à certains égards aux circonstances, & à la destination des lieux où on les emploie. Le bon goût s'attache à certaines regles ; le meilleur admet des exceptions & n'est point exclusif ; mais soit qu'on emploie les arbres symmétriquement, soit qu'on les dispose & qu'on les groupe d'une maniere pittoresque ; il est nécessaire de bien prévoir l'effet qu'ils produiront, lorsqu'ils auront atteint leur grosseur & leur élévation moyenne. Cette prévoyance indispensable pour la réussite

des effets exige encore une habitude de réflêchir sur les proportions, & un tact qui a une grande liaison avec les idées de composition dans l'art de Peinture, puisqu'il s'agit de masses, de rapports & de contraste.

Il n'est pas moins nécessaire, même en variant les espèces d'arbre & d'arbustes, de les choisir convenables à la qualité du terrain. Ce soin contribue à l'effet, mais encore plus à la promptitude de la jouissance ; il ajoute aussi beaucoup à l'impression qu'on a dessein de faire naître. Une végétation facile, prompte & animée donne une idée de mouvement qui manque, comme je l'ai dit, le plus ordinairement aux scènes : elle rappelle aussi les sentimens attachés à l'abondance, à la richesse, à la force, à la beauté.

DES EAUX.

Je l'ai déja dit : les eaux donnent la vie aux scènes pittoresques. Leur beauté principale est la limpidité. Leur grace est la liberté du mouvement : car la grace partout où elle se fait appercevoir, tient ses charmes de la simplicité & de la franchise dans l'action ou dans le sentiment. Ce qui est gêné, compliqué, forcé lui nuit, ou la fait disparoître. Cependant on se plaît, direz-vous, à voir l'action convulsive des eaux qui sortent avec effort des rochers, & semblent détruire avec violence les obstacles qui leur sont opposés. C'est qu'elles offrent l'image agréable de la liberté recouvrée : c'est le mouvement qui nous charme dans un enfant, lorsqu'un moment arrêté dans nos bras, tout-à-coup il s'échappe, & se dédommage par des transports,

de la gêne où il étoit retenu.

Donner aux eaux le plus de mouvement libre qu'il est possible ; les présenter sous le plus grand nombre d'aspects ; les promener & les diriger de la façon la plus agréable pour engager à suivre leur cours, pour indiquer & préparer les différentes scènes ; voilà en général les moyens d'en faire l'usage le plus avantageux.

DES ESPACES.

Les espaces produisent les découvertes, & conduisent les regards. C'est ce qu'on appelle l'air dans les tableaux.

Si les espaces sont trop vastes, leur étendue nuit à la proportion des objets qui les terminent ou les environnent. Il y a dans la disposition des jardins, comme dans l'Architecture, des relations & des proportions nécessaires entre le vuide & le plein. Mais les vuides ou espaces ne doivent pas offrir des terreins nuds ; la terre aride ou couverte de sable, est l'objet le plus inanimé & le plus stérile en impressions : elle est hors de son état naturel. Les pelouses, les gazons, les mousses, les eaux, les herbages de différentes especes doivent servir à remplir & à varier les espaces & les vuides. D'ailleurs la vue qui s'é-

tend a besoin d'être soulagée dans son effort ; & la couleur verte des gazons & des eaux est amie des regards.

DES FLEURS.

On voit ordinairement les fleurs rassemblées, pressées, renfermées dans des compartimens symmétriques qui forment nos parterres.

La nécessité de rendre les arrosemens & les soins de leur culture faciles, a donné lieu à cette servitude qu'on leur impose.

Il en résulte quelquefois que leur abondance affoiblit l'impression qu'elles doivent produire ; comme leur disposition symmétrique fait disparoître la variété qui leur est naturelle.

La Nature ne les rassemble pas ainsi ; peut-être les seme-t'elle aussi trop au hazard : mais pour se rapprocher de son intention, & ajouter ce qui manque quelquefois dans son procédé ; ménagez cet ornement, & n'en soyez

point trop prodigue. Enrichiſſez de fleurs les endroits champêtres, vous les rendrez piquants, en faiſant rencontrer cette richeſſe dans des lieux où l'on ne s'attendoit pas à la trouver.

La culture recherchée des fleurs entraîne, ſans doute, des frais & des ſoins peut-être diſproportionnés au plaiſir qu'elles cauſent. Je ne traite pas ici de l'ordre économique des jardins, mais de l'art de les embellir. Il ſeroit poſſible en prodiguant des fleurs qui n'auroient pas le mérite quelquefois idéal de la perfection & de la rareté, d'émailler des prairies entieres d'une manière neuve, & de donner aux bords d'un ruiſſeau, dans une aſſez grande étendue, le caractère le plus agréable & le plus riant.

DES ROCHERS ET DES GROTTES.

Les rochers & les grottes peuvent être regardées comme des accessoirs. Ils est rare qu'ils se rencontrent naturellement dans les lieux qu'on décore. Ils peuvent cependant s'y trouver, & par cette raison servir de transition des objets naturels aux objets artificiels. Il faut nécessairement avoir recours à des moyens de cette espèce, si l'on veut multiplier les caractères, & établir dans les scènes des nuances qui ajoutent à la variété.

DES CARACTERES.

LES caractères que j'ai désignés comme les principaux, sont premierement le Noble.

Il exige de vastes espaces, de la majesté dans les masses, de la grandeur dans les dimensions, des dispositions simples dans les plans, & sur-tout des effets larges, (pour me servir d'un terme de peinture.) Les petits détails doivent être sacrifiés; les objets mesquins, bannis; & les recherches apparentes, évitées avec soin.

J'opposerai à ce premier caractère le Rustique qui donne plus de liberté à la fantaisie. On peut y admettre les rochers & les grottes. Les coupes de terreins y peuvent être remplies d'accidens; les contours moins ménagés, moins relatifs les uns aux autres; la direction des arbres, l'entretien des

gazons, le mouvement des eaux n'y demandent point une attention trop délicate.

Dans le caractère agréable, les détails faits pour être vus de plus près, les jouissances rapprochées, deviennent en quelque sorte l'objet principal. Le champ du tableau, s'il étoit trop vaste, nuiroit à l'impression qu'on doit exciter. Les dimensions du noble sont grandes ; celles de l'agréable sont moyennes. La satisfation que produit ce caractère doit être rendue facile. Quelques objets artificiels peuvent y être admis, mais avec réserve ; car leur multiplicité affoiblit toujours l'idée de la Nature.

Le Riant est une nuance de l'agréable. Le mouvement des eaux, l'émail des fleurs ; les découvertes où se présentent des aspects variés, point trop vastes, mais bien meublés ; voilà ce qui est propre à le caractériser.

Enfin le Sérieux, & sur-tout le Triste, excluent la plupart de ces agrémens. Ce dernier caractère doit être employé avec réserve, & comme opposition : il peut convenir aux ames mélancoliques ; mais cette affection est toujours la suite d'une indisposition de l'ame, ou d'un dérangement de l'organisation ; comme les situations tristes sont produites par les imperfections ou les désordres de la Nature.

J'ai dit qu'on pouvoit donner encore aux scènes des nuances plus méditées. On est obligé d'employer alors pour les désigner sensiblement, des objets absolument artificiels, & d'appeller au secours du pittoresque, le poétique & le romanesque.

DU POÉTIQUE.

LE poétique de ce genre de composition s'emprunte des mythologies, des usages & des costumes anciens ou étrangers.

Les mythologies Egyptiennes & Grecques représentoient la nature entiere, comme distribuée à différentes Divinités qui avoient des mœurs, des corteges, des palais, des temples, des cultes, & en quelque sorte des professions toutes différentes. Dans nos sociétés instruites on a sur ces mythologies des idées fort vagues, dont on s'occupe cependant avec plaisir, lorsque les Arts en rappellent de quelque façon que ce soit, le souvenir.

Dans les dispositions des scènes où l'on joint ce poétique au pittoresque, on a pour but de renouer, à l'aide de la mémoire des Spectateurs, quelques

fils de ces idées ; & de faire enforte qu'on fe croie un moment tranfporté dans des tems & des climats éloignés de nous. Mais il n'eft pas néceffaire d'entrer dans de grands détails pour faire fentir combien les moyens qu'emploie cette efpece de magie, font foibles; & quels obftacles, la plupart infurmontables, s'oppofent à leurs effets. Qu'on fe repréfente le peu de mobilité de la plupart des imaginations; le vague ou l'obfcurité des notions qu'on a généralement fur les coftumes & les mythologies anciennes ; enfin les climats qu'on ne peut fuppléer, le caractère des lieux qu'on n'imite qu'imparfaitement, les productions de la terre qui ne font à notre difpofition que d'une façon bornée : on fentira combien l'entreprife eft peu proportionnée aux moyens.

Il refte pour reffource quelques édifices, quelques monumens, & des ap-

proximations de sites & d'accidens par lesquels on s'efforce de rappeller les idées qu'on a en vue. On éleve donc des fabriques ; on place des figures ; on trace des inscriptions ; & l'on a soin sur-tout d'apprendre d'avance à ceux qu'on promene, le nom des Divinités dont ils vont rencontrer les temples & les demeures. Ces noms sont écrits en gros caractères sur les frises ou les piédestaux, comme on grave ceux de quelques portraits qu'on ne reconnoît pas sans ce secours.

Mais si ces accessoires poétiques peuvent ajouter au plaisir des imaginations flexibles, & des hommes instruits ; convenons qu'ils n'offrent au plus grand nombre que des singularités. D'un autre côté, si ces accessoires sont imparfaits, comme cela est le plus ordinairement ; si la négligence y regne ; si les proportions sont incorectes ; les caractères mal exprimés, les dimensions mesquines :

mesquines : l'appareil poétique devient puérile, & la prétention ridicule. Un Acteur ignoble ou mal habillé nous fait rire, lorsqu'il se présente sous le nom d'un héros.

Les Arts composés de la réunion de différens Arts sont les plus attrayants dans la théorie, & les plus imparfaits dans la pratique. Enchanteurs pour l'imagination, ils ravissent lorsqu'on suppose leurs effets. Le charme s'évanouit presque toujours, au moment de l'exécution. L'ensemble, les détails, la vérité manquent ; l'illusion ne s'établit point : le factice se fait appercevoir, & plus la prétention a été grande, plus l'effet paroît ridicule. C'est ainsi qu'un homme qui annonce de grandes choses, devient l'objet d'un mépris ironique, s'il ne tient pas sa parole. L'imagination trompée se venge. L'exagération des promesses qu'on ne remplit point, produit un comique inévitable ; & c'est un

F

moyen qu'emploie toujours avec succès le genre burlesque.

Les scènes poétiques, dont je viens de parler, font sentir bien plus que les scènes simplement pittoresques & pastorales, le défaut de mouvement & d'action ; défaut qui les rend froides, ou ne leur permet qu'une impression légère & fugitive. La perfection de ce genre demanderoit vraisemblablement des pantomimes assorties. C'est ainsi qu'en Chine la partie intérieure du palais, où l'on exécute le spectacle d'une ville, est dit-on, remplie de gens qui représentent aussi des habitans de tous les états : on y trouve toutes les occupations, & même tous les accidens civiles.

Sans cette pantomime, ou si l'on n'y suppléoit que par des figures inanimées, qui ne croiroit voir le spectacle d'une ville abandonnée, où dans laquelle Méduse auroit porté ses funestes regards ?

D'après cet exemple des Chinois qui fait voir combien il est naturel de joindre le mouvement aux scènes ; il faudroit qu'aux momens destinés à jouir de celles où se trouvent des temples, des autels, des arcs de triomphe ; une quantité de pantomimes vêtus suivant le costume nécessaire, se montrassent imitant des cérémonies ; faisant des sacrifices ; exécutant des danses ; allant porter des offrandes, ou formant des marches triomphales. Alors les scènes auroient des acteurs ; & les spectateurs seroient intéressés par l'action & le mouvement.

Cette perfection doit être regardée comme impossible par une infinité de raisons qui se présenteront assez, sans que je les mette sous les yeux. J'apprends cependant par les remarques intéressantes d'un François, qui a porté dans ses voyages les talens & la philosophie nécessaires pour jouir du spec-

tacle du monde, & en rendre le récit utile & agréable : qu'en Allemagne un seigneur exécute dans ses domaines des pantomimes assorties aux scènes de ses jardins : ses vassaux, ses domestiques, ses serfs dociles ou contraints se transforment au premier signal en Egyptiens qui célébrent des fêtes ; en Grecs qui exécutent des jeux ; en Romains qui triomphent : mais quels Grecs, quels Romains, quels triomphes ! & que ne faudroit-il pas pour imiter de nos jours ces grandes pantomimes ?

Si j'avois besoin d'un nouvel appui pour faire sentir la difficulé d'étendre jusqu'à une certaine perfection, le genre dont je parle ; je renverois à l'ingénieuse critique d'un artiste Anglois, distingué par ses connoissances & ses talens.

Les jardins qu'il décrit, embrassent toute la Nature. Ils épuisent tous les

genres, tous les effets ; ils raſſemblent tous les êtres vivans ; & ce n'eſt qu'aux Fées qu'il appartient ſans doute de les exécuter, & de les entretenir.

Mais je m'apperçois que ces idées de fiction & de féerie me ramenent naturellement à mon plan ; & je vais continuer de le ſuivre en diſant quelque choſe du Romaneſque.

DU ROMANESQUE.

Le romanesque paroît offrir un champ plus vaste que le poétique dont je viens de parler : il embrasse en effet tout ce qui a été imaginé, & tout ce qu'on peut inventer encore. Mais par cette raison l'effet en est plus incertain. Dans le nombre infini d'inventions romanesques, il n'en est qu'un petit nombre qui soient généralement répandues; au lieu que les idées poétiques, dont la lecture des Auteurs anciens instruit la jeunesse, & qui sont continuellement reproduites par les Arts; deviennent des conventions adoptées, & communes à tous ceux qui ont quelque instruction.

Les idées romanesques auxquelles il faut joindre la plupart des idées allégoriques, n'ont pas cet avantage : elles sont plus vagues, plus personnelles;

elles appartiennent, pour ainsi dire, à chacun en propre; & elles tendent par ces raisons plus directement au déréglement de l'imagination, & aux égaremens du goût. Car il ne faut pas perdre de vue ce principe applicable à tous les Arts; que leurs productions sont d'autant plus sujettes aux atteintes du mauvais goût, qu'elles sont consacrées à des usages & des intentions plus personnelles. En effet il est certain que quiconque destine un ouvrage des Arts à être vu & apprécié par d'autres que lui; quiconque a pour objet d'obtenir une approbation générale, tend naturellement à se rapprocher de la raison, de la nature & de cette perfection qui réunit le plus de suffrages.

Mais, pour revenir à mon sujet, je conviendrai que des dispositions extraordinaires, fondées sur

des idées mêmes aſſez puériles, peuvent produire quelques momens d'une illuſion piquante.

Tel ſeroit, par exemple, un lieu très-ſauvage où des torrens ſe précipiteroient dans des vallons creux ; où des rochers, des arbres triſtes, le bruit des eaux répété par les antres multipliés, porteroient dans l'ame une ſorte d'effroi ; où l'on appercevroit des fumées épaiſſes, des feux ſortant de quelques forges, de quelques verreries cachées ; où l'on entendroit les bruits de pluſieurs machines, dont les mouvemens pénibles, & les roues gémiſſantes rappelleroient les plaintes & les cris des eſprits mal-faiſans. Ces images d'un déſert magique, d'un lieu propre aux évocations, auxquelles ſe joindroient les accidens & les ſons qui leur conviennent, préſenteroient un romaneſque auquel la pantomime même ne ſeroit pas néceſſaire. En effet l'imagina-

tion émue seroit prête à la suppléer; & dans l'instant où le jour s'obscurciroit, où les ombres de la nuit répandroient la tristesse qui leur est propre, & les illusions qui les accompagnent; peu s'en faudroit qu'on ne crût voir dans ce désert des Démons, des Magiciens & des monstres.

L'usage que l'Art pourroit faire de ces sortes de scènes, seroit sur-tout d'ajouter par une préparation adroite, & une opposition forte aux charmes d'une disposition absolument différente : & ce contraste rendroit plus délicieux, sans doute, un tableau dont la volupté auroit choisi, & composé tous les objets : mais ce caractère est un de ceux qui peuvent entrer dans la disposition des lieux de plaisance, dont je vais m'occuper.

DES LIEUX DE PLAISANCE.

Pour parvenir à ces lieux où l'agréable n'a plus de liaison avec l'utile ; il m'a fallu quitter cette ferme ornée bien plus intéressante, sans doute, pour une ame naturelle & sensible. J'abandonne avec moins de regret, ces parcs dont les dispositions ingénieuses n'offrent le plus souvent que des jouissances imparfaites. Je me rapproche des Capitales ; ces foyers de mouvemens accélérés ; ces laboratoires où l'on compose des plaisirs artificiels pour des hommes qui s'éloignent de la Nature. C'est-là que se trouvent en plus grande abondance que partout ailleurs, le superflus communément si mal employé, le loisir si souvent perdu, les passions imaginaires, les besoins multipliés qui

renaissent sans cesse, les desirs épuisés qu'on s'efforce de rappeller, les prétentions qu'on donne & qu'on reçoit comme des qualités, ou des sentimens réels : & voilà malheureusement les maîtres, auxquels les Arts destinés pour de plus nobles usages sont trop souvent, parmi nous, contraints d'obéir.

Les lieux de plaisance, faits pour n'être qu'agréables, sont la plupart imités les uns des autres : ils se distinguent cependant, aussi par quelques traits, ou quelques nuances du caractère & de l'état de ceux qui en ont ordonné les dispositions & les ornemens.

Les grands & ceux qui cherchent à leur ressembler, y font parade d'un faste qui flatte leur vanité, & nuit à leurs amusemens. La plupart de leurs maisons de plaisance sont des habitations dont la masse & l'étendue re-

poussent loin d'eux la Nature, qu'ils ont eu dessein de venir chercher dans des campagnes riantes. Il faut à ces demeures des accessoirs sans nombre. Elles deviennent de petites villes peuplées d'habitans la plupart inutiles, & remplies de la même foule d'importuns & de désœuvrés qui poursuivent partout la faveur, la richesse ou la puissance.

Il est une autre classe d'hommes, moins entraînés par les idées du faste, que par celles d'une sensualité recherchée : ceux-ci veulent que l'imagination & les sens excités par des dispositions, des assemblages d'objets, des perfections peu communes, trouvent dans les lieux où ils se dérobent à la société pour se livrer à leurs penchans, tous les charmes de la volupté. Mais les desirs exagérés ne peuvent être satisfaits ; les ressources des Arts, celles des caprices & de la prodigalité même s'é-

puisent, & les infortunés Sybarites languissent & pleurent dans leurs jardins délicieux.

Il est enfin des hommes modérés qui occupent leur loisir à décorer des lieux que la Nature a préparés pour être intéressans sans recherche, & agréables sans magnificence. Je dirai quelque chose de ces différens caractères, en commençant par les lieux de plaisance où le faste domine.

Le nom de grand, que je vais envisager ici sous l'aspect de la représentation qui y est attachée, désigne aujourd'hui, dans presque toutes les sociétés de l'Europe, un état factice; quelquefois aussi asservi qu'il paroît indépendant; aussi souvent obéré qu'il paroît opulent; plus à charge qu'utile, & plus imposant qu'heureux. La vanité ostensive est la base de sa pantomime & cette pantomime semble ordinairement avoir pour but de montrer plus de supé-

riorité de puissance & de richesses que d'intelligence & de vertus. Aussi, osons le dire, le luxe des grands contraire en général au bon goût, & trop souvent à la décence, répand & autorise les égaremens des Arts, & la corruption des mœurs. Une funeste imitation à laquelle ils donnent lieu, communique cette vanité à tous les ordres : & dans les sociétés où se trouve l'excès des loisirs & des richesses; on la voit partager avec la personnalité le droit d'égarer trop souvent les esprits & les cœurs. En effet le bon goût & les véritables convénances ne doivent-ils pas perdre également leurs droits, & sur ceux qui s'isolent par l'effet de la persônalité, & sur ceux qui ne se mettent en spectacle, que pour satisfaire leur orgueil? Les uns sacrifient les bienséances & les sentimens qui rapprochent les hommes, à des penchans particuliers qui les séparent ; les

autres ne se plaisent que dans l'étalage d'un faste qui corrompt ou qui blesse. Aussi parcourez l'Europe, & voyez la plupart de ces hommes se construire des demeures ? La richesse y sera prodiguée, mais les justes rapports des objets entr'eux, & souvent même leur rélation avec les usages auxquels on les destine, seront oubliés. C'est à des fantaisies épidémiques, ou à des caprices momentanés, que seront soumis les Arts qu'ils employeront. Que ces hommes disposent & décorent des lieux de plaisance ? L'industrie s'épuisera pour rassasier des desirs vagues, & pour remplir des intentions bizarres. Ce bon goût, soutien des beaux Arts, qui aussi fidéle à la Nature que nos anciens Chevaliers l'étoient à la Dame de leur pensée, ne s'occupe que du plaisir d'honorer tour à tour les beautés dont elle est douée, ou de la gloire de les mettre

sous le jour le plus favorable, ce bon goût sera contraint de céder à l'artifice péniblement industrieux qui se plaît dans la singularité ; & le *méchanique* l'emportera partout sur le *libéral*. On verra donc dans les jardins, les ornemens factices préférés aux agrémens naturels. Les arbres seront soumis à des formes & à des usages qui les défigurent. On les rendra, par des soins ridicules, semblables à ces hommes disgraciés dont le corps & les différentes parties n'ont aucune proportion entre elles Les branches & les feuillages mutilés & transformés en plafonds, ou en murs, n'oseront végéter que sous les loix du fer, des distributions semblables à celle des appartemens reproduiront, en plein air, des salles, des cabinets, des boudoirs, où se trouvera le même ennui qui remplit ceux que couvrent les lambris dorés. L'eau stagnera dans des bassins ronds ou quarrés ;

quarrés ; elle sera emprisonnée dans des tuyaux, pour attendre quelques instans de l berté de la volonté du fontainier. Le marbre qui prétendra ennoblir par la richesse ce qui dans la Nature est bien au-dessus de la somptuosité, s'y montrera souvent dans un état de dépérissement, qui contraste avec ses prétentions à la magnificence. Le triste bronze y ternira l'émail riant des fleurs. Des vases sans nombre, des statues imparfaites, mutilées ou placées à l'avanture, sans égard pour le caractère du lieu, pour la proportion de l'espace qui les contient ou des masses qui les appuient, y ressembleront à des serviteurs inutiles & difformes, qui par un faste mal-entendu embarrassent les appartemens d'un palais.

Cependant, dans quelques coins oubliés, la Nature encore hazardera d'user, de ses droits à la li-

berté ; & s'il arrive que ces arbres, tourmentés par le fer & le niveau, vieilliffent, ils acquérront, en dépit de leurs tirans, des proportions grandes, nobles & robuftes. Alors, parvenus à élever leurs cimes au-deffus de la portée des écheiles & des croiffans, ils reprendront les traits de cette beauté majeftueufe & pittorefque qui appelle & fixe les regards. C'eft alors que de larges allées, devenues de fuperbes galeries, formeront leur voûte au fommet des airs. Les branchages étendus fans gêne, s'approcheront à leur gré, s'entrelafferont fans contrainte, & fe feront juftement admirer par des effets que l'art ne peut imiter. D'une autre part, fi la fervitude que s'impofe ordinairement la vanité, admet le public dans ces lieux où le filence & la paifible folitude n'infpireroient à leurs poffeffeurs que les idées d'abandon & d'ennui ; une

foule d'acteurs de tout rang, de tout âge, vêtus d'habillemens variées, rempliront ces galeries, & donneront le mouvement à la scène, par une pantomime animée. Mais la Nature n'a-t elle pas droit de réclamer tout l'honneur de ce spectacle, si les arbres qui l'embellissent, n'ont repris leur majestueuse parure qu'en recouvrant leur liberté; & si le mouvement qui l'anime n'est dû qu'à ce concours, d'acteurs qui viennent librement y jouer leur personnage?

Au reste, on sentira aisément que ces sortes de scènes conviennent principalement aux jardins publics des villes, & même à ceux des principales maisons des Rois & des Princes. Mais la publicité exclut les soins agréables, les détails de propreté, & les ornemens faits pour être ménagés; aussi plus les lieux de plaisance dont je parle, sont éloignés des Capitales, plus ils

se rapprochent naturellement du caractere qui leur convient le mieux. Premierement, parceque la Nature est plus respectée à mesure qu'elle est plus distante des grands foyers du factice. Secondement, parce que les possesseurs même, en s'en éloignant, abandonnent, sans s'en appercevoir, quelques-unes des conventions établies par l'orgueil. Les spectateurs étant moins nombreux, on se croit obligé à moins d'efforts dans la représentation. C'est ainsi que les acteurs jouent d'une maniere plus libre, lorsque la salle du spectacle n'est qu'à moitié remplie, & n'en sont que plus naturels, & souvent meilleurs. Ce n'est pas tout; les lieux moins fréquentés invitent à ces soins que l'inconsidération du public rend inutiles. Ce seroit donc là que le pittoresque & le poétique devroient être employés avec une intelligence relative aux Arts qui en font leur objet.

Ces lieux de plaisance demandent à être vastes, fertiles, peu uniformes dans leurs plans. Il est essentiel qu'il s'y trouve des eaux abondantes & libres, des prairies, des bois, des côteaux.

Un lieu vaste exige à la vérité des moyens artificiels de le parcourir, & des soins multipliés & dispendieux pour l'entretenir; mais les possesseurs que je suppose, jouissent de ces moyens attachés à leur rang ou à leurs richesses.

Des distributions caractérisées peuvent donc s'étendre assez pour occuper des promenades entieres, & fournir aux amusemens de plusieurs journées.

Des sites un peu sauvages & dénués d'ornement, en n'inspirant que des idées champêtres, prépareroient à trouver le plaisir de l'opposition ou du contraste dans des scènes plus soignées.

Des enclos destinés à rassembler

les fleurs les plus choisies, se joindroient à des ménageries d'animaux rares. Des serres où l'art de la culture flatte la vanité en faisant pour elle violence à la Nature, serviroient à préparer le plaisir qu'on goûteroit une autrefois à parcourir d'antiques futayes dont les ombrages négligées, les routes naturelles & les tapis de mousses répandus au hazard, ne devroient rien à l'artifice.

Dans d'autres lieux, des côteaux offriroient à la curiosité de vastes découvertes : ici des lacs étendus & paisibles inviteront à se fier à leurs eaux limpides, & les barques seront préférées aux caleches pour goûter le charme si sensible du changement. Des ruisseaux, dont les sinuosités engagent la mollesse à un exercice devenu nécessaire, détermineront des promenades où l'on n'employera aucuns secours étrangers.

Des effets d'eaux vives se rencon-

treront dans des lieux écartés ; & ces eaux y feront d'autant plus admirées, que plus indépendantes des foins du fontainier, ou de la fragilité des machines, elles ne feront point appercevoir par un limon fétide, qu'elles étoient emprifonnées dans d'obfcurs canaux.

Mais fi dans ces détails, quelques embelliffemens des parcs modernes femblent fe reproduire & confondre les caractères que j'ai diftingués, il faut obferver que les idées nouvelles d'après lefquelles on décore ces parcs, fe rapprochent en effet de celles qui conviennent effentiellement aux vaftes lieux de plaifance ; cependant ceux-ci admettent un artifice plus fenfible & des richeffes plus prodiguées. Il y faut même d'après le caractere des poffeffeurs que je fuppofe, plus d'effort pour fournir des motifs d'action à la moleffe, & des reffources contre le défœuvre-

ment ; aussi peut-on avancer que si la connoissance des Arts est nécessaire aux décorateurs de jardins, celle des mœurs ne leur sera pas absolument inutile.

Au reste, je vais essayer de rendre plus sensibles les nuances principales de ces divers établissemens.

Dans ceux de campagne l'utile doit prévaloir absolument sur l'agréable, & former la base du plaisir qu'on s'y prépare.

Dans les parcs l'utile doit prêter des secours à l'agrément, & l'Art doit être subordonné généralement à la Nature.

Dans les lieux de plaisance l'Art peut s'arroger le droit de se montrer avec moins de réserve.

Enfin dans les jardins destinés à des sensations plus délicates & plus recherchées, l'artifice & la richesse employés à des effets surnaturels & à des prodiges, s'efforcent de l'emporter sur la Nature.

Mais pour revenir encore un inſtant à des notions primitives & ſimples ; dans quelque diſpoſition de promenades & de jardins que ce ſoit, le premier principe eſt d'entre-mêler ſans ceſſe les motifs de curioſité qui engagent à changer de place aux objets qui attachent & qui invitent à s'arrêter.

C'eſt, je le répéte, par le pittoreſque qu'on parvient plus ſûrement à remplir ces deux obligations principales.

Auſſi, des Arts connus, celui qui a plus de relations d'idées avec l'Art des jardins, c'eſt celui de la Peinture.

L'Architecture s'en eſt cependant preſque toujours occupé juſqu'ici, & il étoit aſſez naturel que ne regardant pas les jardins comme ſuſceptibles d'une certaine perfection *libérale* qu'on y deſire aujourd'hui, l'Artiſte à qui l'on confioit le ſoin des édifices, fût chargé de ce qui ne ſembloit en être que les

accessoires. D'ailleurs on appercevoit une relation, en apparence assez fondée, entre les formes adoptées pour les jardins, & celles qu'employoit l'Architecture; mais on ne faisoit pas attention à la différence, qu'apporte dans les deux Arts, la seule nature des plans sur lesquels ils s'exercent.

L'Architecte, dans la partie libérale de son Art, a pour objet de rendre agréable toutes les parties d'un plan vertical.

Le décorateur de jardins exerce ses talens pour embellir un plan horizontal.

Le premier doit satisfaire le plutôt & avec le moins d'efforts possibles le spectateur qui ne destine à son plaisir que des regards & quelques momens.

Le second ne doit découvrir que l'une après l'autre, les beautés de son ouvrage à ceux qui consacrent à cette

jouissance des heures entieres.

D'après des intentions si différentes ; les plans simples, les formes symmétriques, les proportions faciles à saisir, les masses régulieres seront préférées par l'Architecte ; tandis que les plans mistérieux, les formes dissemblables, les effets plus apperçus que leurs principes, les accidens qui combattent la régularité offriront les moyens les plus favorables au décorateur. La précision du trait, la propreté des détails seront les recherches de l'Architecture; une certaine indécision pleine d'agrémens, cette négligence qui sied si bien à la Nature seront les finesses de l'Art des jardins.

Il faut encore observer que les dispositions de jardins, projettées par l'artiste dans la retraite du cabinet, entraînent à la régularité & à la symmétrie. On est porté en travaillant sur un papier bien uni, à rendre réguliere la surface d'un terrein qui ne l'est pas ; à le diviser en

lignes qui se croisent méthodiquement, en compartimens répétés ; à y tracer des allées bien droites, des parties circulaires, des demi-lunes, des étoiles ; qu'arrive-t-il de cet ouvrage exécuté avec toute la régularité & la propreté possibles ? le spectateur apperçoit, devine & ne sent plus qu'un foible desir de changer de place. Un vaste édifice plaît par l'étendue même de sa masse, un parterre immense, des allées qui ne finissent point, étonnent ; mais ce plaisir ne dure que quelques momens : on délibere si on s'engagera à arpenter ces grands espaces qu'un regard seul a déja parcourus. L'entreprend on ? à moins qu'on ne soit entraîné par la rêverie, ou distrait par la conversation ; on s'ennuie de ces dimensions vastes & uniformes, & l'on se croiroit volontiers dans le cours de cette tâche pénible que rien n'engage à accélerer ou à rallentir, semblable à

un homme qui remueroit alternativement les jambes, sans faire un pas.

Rapprochons-nous du Peintre, & voyons quelles idées relatives à son art doivent naturellement dominer dans son esprit s'il s'occupe à décorer un jardin; la Nature, objet de ses observations habituelles & de ses études journalieres, se présentera continuellement à lui, enrichie de ses variétés, embellie par ses oppositions, ses accidens & ses effets. Le mouvement, cet esprit de la Nature, ce principe inépuisable de l'intérêt qu'elle inspire, lui fera desirer sans cesse d'animer le paysage qu'il disposera. Des distributions de lignes parallelles sur un plan horizontal, bien uni, paroîtront si froides & si peu intéressantes à son imagination, qu'incapable de s'en occuper long-tems, il ira chercher sur le terrein des inégalités, & des accidens qui lui inspirent des idées plus piquantes

& plus pittoresques : s'il les rencontre, il se gardera bien de les détruire par des nivellemens & des travaux chers & nuisibles au plaisir qu'on veut se procurer. Des groupes de vieux arbres se rencontrent-ils ? il demandera grace pour eux ; il emploiera dans ses dispositions, leur ombrage nécessaire pour ne pas dépendre entiérement du tems que l'artifice & la dépense ne forcent pas plus de hâter son cours, que les vœux & les desirs des hommes ne parviennent à le rallentir. Une source n'inspirera jamais à l'Artiste le projet d'un canal alligné, ou d'un miroir à pans égaux. Mais il y verra le moyen de former un ruisseau dont la fraîcheur, les douces sinuosités & le mouvement lui préparent des aspects agréables, & des effets qu'il se promêt déja de peindre. S'il emploie enfin des objets factices, s'il place un temple, une pyramide, des statues,

des vases, des rampes, des balustrades, il en méditera l'usage; il proportionnera ces accessoires au caractère de sa composition, aux sites, aux masses qui les accompagnent, aux objets qui les avoisinent, à l'espace vuide d'où ils sont vus, aux aspects de la lumiere, aux repos qu'il méditera de placer pour qu'on en jouisse plus parfaitement. Il ne prodiguera rien, parce qu'il sait que dans les Arts, la profusion des ornemens indique la stérilité du génie, comme la prodigalité des richesses marque le vuide de l'ame.

S'il est chargé de décorer d'une maniere poétique & intéressante quelque partie d'un vaste lieu de plaisance pour ces hommes, qui, distingués par le rang ou la richesse, le deviennent bien davantage, lorsque dans leurs amusemens même, ils favorisent les Arts & honorent les vertus & les talens: il se rappellera l'image que Virgile nous a

tracée de ces beaux lieux où les héros & les sages trouvoient un repos & un bonheur mérités par des bienfaits, des travaux & des peines.

Un grand espace, varié dans ses plans, diversifié dans ses contours, seroit le lieu de la scène. Les gazons soignés s'y trouveront d'autant mieux placés qu'il s'agira de représenter un lieu disposé par un pouvoir surnaturel, & que l'uniformité même de cette belle verdure & l'égalité de sa nuance contribueront à l'impression douce & tranquille qui convient au sujet.

Des bosquets toujours verds couronneront les élévations du terrein, des arbres groupés & disposés de maniere que l'œil pénétre sous leurs ombrages, orneront différentes parties du vallon; ils étendront leurs branches sur les bords d'une riviere qui, semblable au Lethé, promenera ses eaux paisibles sans troubler le repos de cette belle solitude.

solitude. Il n'est pas nécessaire que l'onde ait un mouvement trop animé. Son rythme doit s'assortir à une harmonie douce & tranquille : les rives seroient ornées de fleurs choisies & distribuées sans profusion.

Dans des lieux apparens, s'offriroient les statues des hommes célebres exécutées avec assez d'art & de soin, pour qu'après avoir inspiré le desir de les considérer, on se sentît élevé par leur perfection de l'idée de l'image à celle du sage & du héros.

Les statues seroient, isolées & droites, les autres assises ou groupées. On auroit hazardé de ne les pas exhausser sur des pieds-d'estaux dont le plan rétréci rend leur immobilité trop sensible. Les unes seroient posées sur des socles peu élevés ; d'autres assises sur des lits antiques & sous des portiques ouverts paroîtroient s'entretenir.

On oseroit peut-être représenter dans

les routes quelques héros à cheval, ou sur des chars ; les tertres de gazons serviroient à placer à leur point de vue & à disposer pittoresquement ces compositions : les masses de feuillages & les groupes d'arbres leur formeroient des appuis & des oppositions : le marbre blanc dont elles seroient formées ajouteroit par sa couleur même aux convenances d'un lieu où l'on doit s'attendre à rencontrer des ombres. Quelques temples, quelques autels consacrés aux vertus, aux sciences, aux Arts, aux sentimens agréables, mettroient de la richesse & de la diversité dans les aspects. Des inscriptions & des passages choisis & courts, gravés sur les arbres ou sur des colonnes & des obélisques entretiendroient l'impression que l'ensemble auroit inspiré, c'est-à-dire, une mélancolie douce, une distraction agréable dans lesquelles se confondroient des sentimens nobles

& élevés où se mêleroit le souvenir & la réalité, où le moral soutiendroit le poétique, & où l'un & l'autre enfin donneroient au pittoresque tout l'intérêt dont il est susceptible.

On aimeroit sans doute à errer dans cet Elisée dans lequel entouré des hommes les plus célébres le seul desir d'être digne d'habiter avec eux seroit un pas vers la vertu.

Le compositeur de cette scène se garderoit d'y rien placer qui n'y convînt. On n'y verroit pas le mauzolée d'un chien favori, ni le monument élevé à la mémoire d'un oiseau. Les treillages, les métaux choisis, les couleurs brillantes, les terres & les émaux précieux seroient réservés pour des décorations consacrées, plus particulièrement aux délices des sens, qu'aux plaisirs de l'ame.

C'est dans celles-ci que l'éclat & le parfum des fleurs, le jour tempéré des

ombrages, les mouvemens variés des eaux s'uniroient à l'élégance des formes & à la recherche des matières.

Des compartimens ingénieux, des pilastres peints ou dorés serviroient de fond & d'appui aux rosiers, aux chevrefeuils, aux jasmins, & à tous les arbustes odoriférans. Les orangers de toute espece environneroient un temple où Vénus pourroit oublier un instant Paphos & les voluptés d'Amathonte. Les eaux destinées pour l'usage de ces bosquets y rouleroient sur le marbre & le porphire, l'or & le bronze y étaleroient la magnificence des couleurs & la perfection du poli. Si des statues y décoroient des niches, elles représenteroient ces beautés célébres dont les charmes ont fait conserver la mémoire, & dont la mémoire rappelle sans cesse les droits de la beauté.

Mais j'apperçois que ce changement de nuance & de caractere dans les ta-

bleaux que je trace m'a conduit aux embelliſſemens les plus recherchés. Devrois-je m'arrêter à cet emploi dangereux d'un Art que j'ai conſidéré comme faiſant partie des Arts libéraux ? Peut-on d'ailleurs ſoumettre à des principes généraux ce qui n'a de rapport qu'à des penchans perſonnels, à des goûts factices, & à des caprices qui ſouvent approchent du délire ? C'eſt dans ces aziles abſolument romaneſques que l'Art, miniſtre des égaremens de l'imagination, affecte, comme je l'ai dit, de maîtriſer la Nature. Les jardins d'Alcine & le palais d'Armide ſont les modèles qu'il s'efforce d'imiter ; c'eſt à Sybaris qu'il faut ſe tranſporter ; c'eſt aux enchantemens qu'il faut avoir recours. Auſſi dans ces lieux de féerie, les artifices & les prodigalités l'emportent ſur des perfections meſurées dont le naturel & la ſimplicité ſeroient les baſes. Les uſages ſen-

suels de tous les tems & de toutes les Nations y disputent entr'eux le prix de la volupté; on y trouve des bains, des tentes, des kiosques, des pavillons Chinois; c'est là que des jardins, environnés d'abris transparens, échauffés par des feux invisibles, offrent dans leur température graduée les fleurs, les arbrisseaux, les fruits de toutes les saisons; dans celle même où l'on se voit entouré de glaces & de frimats. On y combat les obstacles, on y prévient les contrariétés, on y prévoit les besoins, & l'on y excite les desirs.

Tous les objets se plient aux usages commodes, agréables & sensuels. Les gazons y formeront des sophas & des lits, les arbrisseaux & les fleurs des festons, des couronnes, des chiffres, des guirlandes; les eaux y produiront des sons modulés, ou mettront en mouvement des machines cachées dont

les accords doux & sensibles exciteront les oiseaux à redoubler leur ramage les eaux y mêleront leur bruit, elles s'y substitueront à la gaze pour servir de rideaux à des cabinets disposés contre la chaleur, elles se feront jour à travers des tables pour décorer les desserts, elles y prendront la forme de vase pour renfermer des lumieres qui brilleront dans le calme des belles nuits du double éclat dont se trouvent susceptibles des élémens contraires qu'un pouvoir surnaturel paroît unir.

Mais ce que tant d'artifice & de recherche ne pourront créer, c'est le plaisir pur que ne trouble point le remords, que ne trahit point la langueur, que ne détruit point la sassiété, le bonheur enfin dont on s'éloigne d'autant plus qu'on multiplie les efforts pour l'atteindre. La réserve du bon goût ne l'éfarouche point ; il s'accroît

par les occupations agréables de l'esprit, par l'emploi des talens & les charmes des beaux Arts; mais si vous les égarez, si vous les corrompez ces Arts, si vous les assujettissez aux caprices de la personalité & aux délires des passions, si vous leur accordez trop d'ascendant sur ce bonheur, si l'ame énervée leur dit faites-moi donc sentir, penser, exister, sortir de l'apathie où je suis absorbé, leur pouvoir s'épuise par leurs propres efforts, & rien ne peut leur rendre les droits naturels qu'on leur a fait perdre.

Après avoir repris par ces réflexions la trace de mes principes il me sieroit mal de m'arrêter encore aux abus que je condamne. Mais je ne dois pas terminer cet ouvrage sans dire quelque chose de ces lieux de plaisance des particuliers qui restraints dans leurs moyens; à l'abri par leur état du faste & de la grandeur chimérique occupent

quelques momens de loisir à disposer un séjour qui plaise à des amis ou à des hôtes que les Arts & la Nature intéressent.

Dans ces établissemens, le choix des situations & l'agrément des entours sont nécessaires. L'art de joindre en apparence les espaces extérieures au terrein qu'on occupe est important. C'est ainsi qu'on agrandit sans frais les possessions, & qu'on se soustrait aux dépenses inévitables qu'exigent des lieux trop étendus. Car le genre d'établissement dont je parle ne comporte pas de vastes dimensions, & doit fuir les grandes dépenses. Ces entretiens onéreux qui renaissent sans cesse, & ces secours qui sont nécessaires pour se transporter au loin, ne sont pas compatibles avec l'état modeste que j'ai en vue. Occuper peu de place, en changer rarement, voilà les principes de la modération.

C'est parmi nous un des plus grands obstacles au bon ordre moral, à la perfection du goût & à la douceur des jouissances que ce desir d'usurpation des états les uns sur les autres.

Emulation pernicieuse, vanité mal entendue, efforts destructifs qui anéantissant les proportions relatives des classes, les mesures des moyens, les convenances de la société; ne produisent au lieu de satisfactions réelles que des gênes intérieures, des embarras dans les fortunes, des apparences très-incomplettes de plaisirs & de bonheur, & des représentations toujours fausses qui ne trompent personne. Mais pour revenir à mon sujet, la propreté, l'ordre, la variété, des eaux naturelles, des ombrages embellis par la fécondité du sol, des motifs d'intérêt économique moins importans que ceux des grands établissemens, des dispositions heureuses de terrein aidées

par un art bien entendu fans prodigalité & fans efforts démefurés ; voilà les élémens de ce genre ; élémens qui peuvent fe combiner avec une variété inépuifable ; furtout fi l'on s'appuie fur la Nature & fi l'on fe refufe à une fervile imitation.

Vouloir particularifer ces combinaifons infinies eft une entreprife impoffible. Chaque fituation, chaque terrain peuvent fournir des embelliffemens qui leur foient propres & relatifs à leur caractère. Je me contenterai de placer ici deux tableaux de ce genre qui offriront peut-être quelque agrément par leur diverfité.

Le premier eft la defcription que fait un fage Chinois du jardin qu'il a pris plaifir à difpofer pour y jouir des charmes de la Nature, des douceurs de l'étude & du commerce d'une fociété choifie.

L'autre est une lettre dans laquelle un François trace à son ami la peinture d'une retraite destinée aux mêmes usages.

LE JARDIN CHINOIS.

Que d'autres bâtiffent des palais pour enfermer leurs chagrins & étaler leur vanité, je me fuis fait une folitude pour amufer mes loifirs & caufer avec mes amis. Un petit nombre d'arpens de terre ont fuffi à mon deffein. Au milieu eft une grande falle où j'ai raffemblé des livres pour interroger la fageffe & converfer avec l'antiquité. Du côté du midi on trouve un fallon au milieu des eaux qu'amene un petit ruiffeau qui defcend des colines de l'occident. Elles forment un baffin profond d'où elles s'épandent en cinq branches comme les griffes d'un léopard, & fur leur furface des cignes innombrables nagent à l'envi & fe jouent de tous côtés.

Sur le bord de la premiere branche qui fe précipite de cafcades en cafca-

des, s'éleve un rocher escarpé dont la cime, reccurbée & suspendue en trompe d'éléphant, soutient en l'air un cabinet ouvert destiné à prendre le frais & à voir les rubis dont l'aurore couronne le soleil à son lever.

La seconde branche se divise à quelques pas en deux canaux qui vont serpentant autour d'une gallerie bordée d'une double terrasse, dont une palissade de rosiers & de grenadiers forme le balcon festoné. La branche de l'ouest se replie en arc vers le nord d'un portique isolé, où elle forme une petite isle. Les rives de cette isle sont couvertes de sables, de coquillages & de cailloux de diverses couleurs. Une partie est plantée d'arbres toujours verds, l'autre est ornée d'une cabanne de chaume & de roseaux, semblable à celles des pêcheurs.

Les deux autres branches semblent tour-à-tour se chercher & se fuir en

suivant la pente d'une prairie émaillée de fleurs dont elles entretiennent la fraîcheur. Quelquefois elles sortent de leur lit pour former de petites napes d'eau encadrées dans un frais gazon ; puis elles quittent le niveau de la prairie & descendent par des canaux étroits. Là elles s'engouffrent & se brisent dans un labirinthe de rochers qui leur disputent le passage. Là elles mugissent, elles écument & fuient en onds argentines dans les tortueux détours, où elles sont forcées de se précipiter.

Au nord de la grande salle sont plusieurs cabinets placés au hazard, les uns sur des monticules qui surmontent d'autres hauteurs, comme une mere s'éleve au-dessus de ses enfans, les autres collés à la pente d'un côteau ; plusieurs occupent les petites gorges que forme la colline, & ne sont vus qu'à moitié. Tous les envi-

rons sont ombragés par des bosquets de bamboux touffus entrecoupés de sentiers sablés où le soleil ne pénétre jamais.

Du côté de l'orient s'ouvre une petite plaine divisée en plates-bandes quarrées & ovales qu'un bois de cedres antiques défend des froids aquilons. Ces plates-bandes sont remplies de plantes odoriférentes, d'herbes médecinales, de fleurs & d'arbrisseaux. Le printems & les vents agréables ne sortent jamais de cet endroit délicieux. Un petit bois de grenadiers, de citronniers & d'orangers toujours chargés de fleurs & de fruits, en termine le coup d'œil à l'orizon, & le sépare du reste des jardins au midi. Dans le milieu est un cabinet de verdure où l'on monte par une pente insensible qui en fait plusieurs fois le tour, comme les volutes d'une coquille, & qui arrive, en diminuant, au sommet du tertre

tertre sur lequel il est placé. Les bords de cette pente sont tapissés de gazons qui forment des siéges de distance en distance pour inviter à s'asseoir & à considérer le parterre sous les différens points de vue qu'il peut offrir.

A l'occident, une allée de saules à branches pendantes, conduit au bord d'un large ruisseau qui tombe à quelques pas du haut d'un rocher couvert de lierre & d'herbes sauvages de diverses couleurs. Les environs n'offrent qu'une barriere de rochers pointus, bizarrement assemblés, qui s'élevent en amphithéâtre d'une manière sauvage & rustique. Quand on arrive au bas, on trouve une grotte profonde qui va en s'élargissant peu-à-peu, & forme une espèce de sallon irrégulier, dont la voûte s'élève en dôme. La lumière y entre par une ouverture assez large, d'où pendent des branches de chevrefeuille & de vigne sauvages. Ce salon

est un asyle contre les brûlantes chaleurs de la canicule. Des rochers épars çà & là, & des espèces d'estrades creusées dans l'épaisseur de son enceinte, en sont les sièges. Une petite fontaine qui sort d'un des côtés, remplit le creux d'une grande pierre, d'où elle tombe en petits filets sur le pavé; là, après avoir serpenté entre les fentes qui l'égarent, ses eaux se réunissent dans un réservoir préparé pour le bain.

Ce bassin s'enfonce sous une voûte, fait un petit coude, & va se décharger dans un étang qui est au pied de la grotte. Cet étang ne laisse qu'un sentier étroit entre les rochers bizarrement amoncelés qui en forment l'enceinte. Un peuple de lapins les habitent, & rend aux poissons innombrables de l'étang, toutes les peurs qu'on lui donne.

Que cette solitude est charmante!

La vaste nappe d'eau qu'elle présente est toute semée de petites isles de roseaux. Les plus grandes sont des volieres remplies de toute sorte d'oiseaux. On va aisément des unes aux autres par d'énormes cailloux qui sortent de l'eau, & par des petits ponts de pierre & de bois distribués au hazard, les uns en arc & en ligne droite, les autres faisant divers contours, selon le lieu où ils se trouvent placés. Quand les nénuphars dont les bords de l'étang sont plantés, donnent leurs fleurs, il paroît couronné de pourpre & d'écarlate, comme l'horison des mers du midi quand le soleil y descend.

Il faut se résoudre à revenir sur ses pas, pour sortir de cette solitude, ou franchir la chaîne de rochers escarpés qui l'environnent de toutes parts. La Nature a voulu qu'ils ne fussent accessibles qu'à une pointe de l'étang, qui semble les avoir fait plier devant ses

eaux, pour s'ouvrir un paſſage entre les ſaules, & percer de l'autre côté en s'y précipitant avec bruit. De vieux ſapins cachent encore cet enfoncement, & ne laiſſent voir au-deſſus de leur ſommet que des pierres qui reſſemblent à des ruines ou à des troncs d'arbres briſés.

On monte au haut de ce rempart de rochers par un eſcalier étroit & rapide, qu'il a fallu creuſer avec le pic, dont les coups ſont encore marqués. Le cabinet qu'on y trouve pour ſe repoſer, n'a rien que de ſimple ; mais il eſt aſſez orné par la vue d'une plaine immenſe où le Kiang ſerpente au milieu des villages & des riſieres. Les barques innombrables dont ce grand fleuve eſt couvert, les laboureurs épars çà & là dans les campagnes, les voyageurs qui rempliſſent les chemins, animent ce beau payſage ; & les montagnes couleur d'azur qui le terminent

à l'horifon, repofent la vue & la re-
créent.

Quand je fuis laffé de compofer &
d'écrire, au milieu des livres de ma
grande falle, je me jette dans une
barque que je conduis moi-même, &
vas demander des plaifirs à mon jar-
din : quelquefois j'aborde à l'ifle de la
pêche, & muni d'un large chapeau
de paille contre les ardeurs du foleil,
je m'amufe à amorcer les poiffons qui
fe jouent dans l'eau, & j'étudie nos
paffions dans leurs méprifes. D'autres
fois le carquois fur l'épaule & un arc
à la main, je grimpe au haut des ro-
chers ; & de-là épiant en traître les la-
pins qui fortent, je les perce de mes
flêches à l'entrée de leurs trous. Hélas !
plus fages que nous, ils craignent le pé-
ril & le fuyent. S'ils me voyoient ar-
river, aucun ne paroîtroit. Quand je
me promène dans mon parterre, je
cueille les plantes médecinales que je

veux garder : si une fleur me plaît, je la prends & je respire son odeur; si une autre souffre de la soif, je l'arrose, & ses voisines en profitent. Combien de fois des fruits bien mûrs m'ont-ils rendu l'appétit que la vue des mets recherchés & trop abondans m'avoit ôté. Mes grenades ne sont pas meilleures pour être cueillies de ma main; mais je leur trouve plus de goût, & mes amis à qui j'en envoie, les préfèrent. Vois-je un jeune bambou que je veux laisser croître, je le taille ou je courbe ses branches, & les entrelasse pour dégager le chemin. Le bord de l'eau, le fond d'un bois, la pointe d'un rocher, tout m'est égal pour m'asseoir. J'entre dans un cabinet pour voir mes cigognes, faire la guerre aux poissons; & à peine y suis-je entré qu'oubliant le dessein qui m'amène, je prends mon *Kin*, & je provoque les oiseaux d'alentour.

Les derniers rayons du soleil me surprennent quelquefois considérant en silence les tendres inquiétudes d'une hirondelle pour ses petits, ou les ruses d'un milan pour enlever sa proie. La lune est déja levée, que je suis encore assis. C'est un plaisir de plus. Le murmure des eaux, le bruit des feuilles qu'agite le zéphir, la beauté des cieux me plongent dans une douce rêverie. Toute la Nature parle à mon ame, je m'égare en l'écoutant, & la nuit est déja au milieu de sa course, que j'arrive à peine sur le seuil de ma porte. Quand le sommeil me fuit, quand les rêves m'éveillent, j'y gagne de devancer l'aurore, & d'aller voir du haut d'une coline les perles & les rubis qu'elle sème sur les pas du soleil.

Mes amis viennent interrompre ma solitude, me lire leurs ouvrages & entendre les miens. Je les associe à mes amusemens. Le vin égaye nos

frugals repas, la Philosophie les assaisonne; & tandis que la cour appelle la volupté, carresse la calomnie, forge des fers & tend des piéges, nous invoquons la sagesse, & lui offrons nos cœurs. Mes yeux sont toujours tournés vers elle. Mais hélas ! ses rayons ne m'éclairent qu'à travers mille nuages. Qu'ils se dissipent, fût-ce par un orage; cette solitude sera pour moi le temple du Plaisir. Que dis-je ? pere, époux, citoyen, homme de lettres, je me dois à mille devoirs, ma vie n'est pas à moi. Adieu, mon cher jardin, adieu. L'amour du sang & de la patrie m'appelle à la ville. Garde tous tes plaisirs pour dissiper bientôt mes nouveaux chagrins & sauver ma vertu de leurs atteintes.

Cette pièce est du célébre Sée-ma-Kouag, un des plus illustres Historiographes de Chine, & des plus grands Ministres depuis Confusius.

On voit par les détails qu'on vient de lire, que dans tous les lieux & dans tous les tems la sagesse est la consolation des hommes instruits; l'amitié, leur plus grand bonheur ; l'étude, leur plus vrai plaisir. Cette description renferme d'ailleurs un caractère & un costume étrangers qui peuvent intéresser la curiosité.

Le tableau qui suit n'est qu'un simple paysage dessiné d'après une nature agréable ; mais ceux qui aiment ce genre de peinture, ne dédaignent pas quelquefois une étude fidelle, tracée même par une main inconnue.

LE JARDIN FRANÇOIS.
LETTRE A UN AMI.

JE ne puis mieux commencer le récit que vous exigez que par ces mots de Pline le jeune : » Vous vous éton‑
» nez que mon Laurentin me plaise
» autant : vous n'en serez plus surpris,
» lorsque vous saurez ce qu'il a d'a‑
» gréable. »

Mais en vous satisfaisant, n'est-il pas juste que je me contente aussi ? il faut donc que vous connoissiez comme étoit le lieu que nous habitons, en même tems que vous apprendrez ce qu'il est devenu par les soins qu'on y a don‑ nés.

A une heure de distance de la ville, vers l'ouest ; la riviere baigne des prairies agréables, & forme en se partageant en plusieurs bras, un nombre d'îles, qu'ombragent des sau‑

les touffus, & des peupliers élevés. Les bords de ces canaux qui serpentent, offrent partout de l'ombre, & une verdure qu'entretient la fraîcheur des eaux. Les aspects pittoresques, & les lointains ornés de villages & de châteaux flattent de tous côtés la vue. Enfin dans une espace peu considérable, la variété des plans, l'irrégularité des terrains, les sinuosités des rives, l'aspect sans symmétrie des arbres, des pentes, des îles & des digues qui en font la communication, causent une diversité si piquante, qu'on ne desire point de sortir de la petite enceinte où l'on se trouve, arrêté plutôt qu'enfermé par une haie d'aube-épine, & par les bords de différens canaux.

Ce site peu commun avoit été long-tems négligé. Les beautés dont il étoit susceptible, n'existoient que dans la possibilité de les mettre en œuvre ; lorsqu'un jour du printems, il y a envi-

ron vingt années, je découvris cette charmante position. Je traversois le fleuve pour me rendre à la ville ; immobile dans un bac, occupé de mes amis & des Arts, deux pensées pour moi si douces, que je leur ai donné, comme vous le savez, le droit de dominer sur toutes les autres ; je laissois errer mes regards. Le bocage dont je viens d'ébaucher la peinture, les arrêta. Il m'offrit à la distance d'un demi-quart de lieue, un aspect assez agréable pour me faire desirer d'en jouir plus parfaitement. Une prairie, des eaux, des ombrages ! Voilà, dis-je en moi-même, où loin de ce mouvement si fatiguant & si stérile des grandes sociétés, loin de ces agitations si puériles & si funestes des hommes qui cherchent en vain le bonheur dont ils s'éloignent, il faudroit goûter en paix & les délices de l'étude, & les beautés de la Nature.

Je ne réſiſtai point à cette impreſſion. A peine débarqué, je m'acheminai vers un lieu qui par l'effet d'une ſecrete ſympathie, m'appelloit à lui. Marchant dans un petit ſentier à travers une prairie couverte de fleurs; je ſuivois les bords du fleuve, qui dans ce canton, loin d'être eſcarpés, s'inclinent juſqu'à la ſurface de l'eau par une pente inſenſible; je parvins à un chemin bordé de tilleuls. Alors des îles ombragées par de vieux ſaules, s'offrent à moi; une petite habitation champêtre réaliſe à mes yeux, les idées que je m'étois formées. Le domicile qui s'élevoit du côté de la prairie, reſſembloit dans ſa ſimplicité au preſbytere d'un Curé. Près de la maiſon, un quinquonce de grands peupliers & de tilleuls offroit, & donne encore un couvert que le ſoleil ne peut pénétrer dans ſes plus grandes ardeurs. Et cet ombrage s'étend juſqu'au bord d'un canal naturel, formé par des îles, &

des petites chauffées à moitié rompues, où le courant qui se brise & bouillonne en s'échappant, présente aux Paysagistes des accidens faits pour les intéresser. Autour de la maison, vers la prairie émaillée sur laquelle elle est placée, comme sur un magnifique tapis, étoit un petit verger ; & du côté où la riviere suit son cours, quatre rangs de tilleuls négligés, mais donnant beaucoup d'ombre, présentoient l'idée d'une avenue préparée, dont jusques-là on ne s'étoit pas soucié de faire usage. Quant aux aspects, lorsque je fixai les yeux entre le midi & le couchant, ils m'offrirent la plus vaste perspective.

La riviere s'y prolonge en bordant la prairie qu'elle arrose, l'espace de deux ou trois lieues ; elle va se perdre ensuite vers des côteaux ornés qui bornent l'horison.

Le long de l'autre rive à peu de

distance, un village animé par le passage d'un bac; plus loin d'autres villages encore, & de petites bourgades embellissent la scène; & ces objets diversifiés conduisent les regards jusqu'à des montagnes plus éloignées que surmonte un aqueduc.

Du côté du midi, des bourgs assez considérables forment d'autres variétés; & le vaste espace qu'on découvre est meublé de cultures de toute espece & d'arbres fruitiers. Au-dessus de cette plaine s'éleve dans l'éloignement un monticule isolé qui rompt l'uniformité des plans.

En face de la maison, si l'on détourne la vue vers le levant; un petit côteau de vignes sert d'appui au vallon, & présente à six cens toises un amphithéâtre qui n'a rien de désagréable. En effet sur ce tertre se prolonge un village dont l'extérieur est orné par l'aspect de quelques maisons considérables; &

leurs jardins inclinés vers le vallon, conduisent la vue le long de la prairie; elle ne paroît plus bornée que par des hauteurs éloignées, au-dessus desquelles des montagnes plus élevées encore dominent l'horison.

Enfin de l'autre côté du canal, plusieurs isles, alors incultes & indépendantes de ce petit établissement, inspiroient le desir d'y prolonger des promenades, & d'y chercher des aspects qui devoient être assortis à ceux que je viens de tracer.

En effet, au nord, une petite ville couronnée de montagnes, environnée de cérisiers & de figuiers qui s'étendent jusqu'aux bords du fleuve, forme avec l'immense étendue d'eau qu'on apperçoit, & de jolies habitations entourées d'arbres, un des plus beaux aspects de cette charmante solitude.

Une découverte aussi heureuse ne demeura point inutile. En être enchanté, former

former le projet d'en partager la jouissance avec des amis, les y conduire, leur communiquer ses impressions, en devenir avec eux possesseur & habitant; tout cela fut l'ouvrage de peu de tems.

Bientôt les Arts agréables, sans violer cette simplicité, qui s'accorde si bien avec la Nature, donnerent quelques commodités & quelques agrémens qui manquoient à l'habitation.

Ils décorerent sans faste l'extérieur & les dedans. Un Artiste célèbre par les plus grandes entreprises de la Peinture se fit Architecte par amitié, comme on vit autrefois se former un Peintre par amour. Enfin les talens dont l'usage fait si bien connoître le prix des beautés naturelles, & les sentimens qui en rendent la jouissance si douce, se réunirent pour achever notre ouvrage.

La Nature pouvoit-elle se refuser à des soins qui l'honorent ? Non sans doute. Aussi les ombrages se sont éle-

vés & multipliés à l'envie. Les aspects se sont développés dans les endroits qui leur étoient plus favorables, des ponts se sont établis, dont les uns élevés dans les arbres, & prolongés à travers les isles & les canaux, procurent de vastes promenades. Les autres portés à fleur-d'eau sur de petits batteaux, furent ornés des fleurs de toutes les saisons. Des routes ombragées de peupliers, ont suivi les sinuosités des rivages, & forment en s'unissant aux ponts, aux digues & à de petits sentiers qui semblent l'effet du hazard, la ceinture de cet agréable séjour. Des cabinets posés avec choix ont offert des abris nécessaires & des tableaux qui arrêtent & attachent les regards ; des siéges ménagés dans les arbres, des bel-veders établis en saillies sur l'eau, pour en mieux goûter la fraîcheur, furent disposés de toute part. Un sallon

de caffé trouva sa place sous le couvert si bien ombragé par de vieux arbres, qui touchent la maison. C'est-là qu'on trouve écrit sur l'écorce de celui qui éleve le plus sa cime dans les airs, ces mots empruntés en partie d'un de nos plus aimables poëtes.

>Antiques peupliers, l'honneur de nos bocages,
>Ne portez point envie aux cedres orgueilleux.
>Leur sort est d'embellir les lambris des faux sages;
>Le vôtre est d'ombrager l'asyle des heureux.

Une ménagerie qu'on plaça proche du caffé, offrit avec l'utile des variétés & du mouvement dans le tableau général. Une presque-isle tapissée du plus frais gazon renferma des moutons qui animerent le paysage : & dans l'avenue que forme un berceau de grands tilleuls, terminé par la riviere, une étable bien meublée, fournit à la laiterie proprement ornée qui l'avoisine, une partie des trésors & des délices de la campagne.

Il resteroit à vous faire connoître quelques détails de nos promenades, & à vous offrir encore quelques inscriptions tracées dans les endroits pittoresques où l'on s'arrête le plus ordinairement ; mais ne dois-je pas craindre que la sévérité de votre goût ne l'emporte sur l'indulgence de votre amitié ? Quelques mots se trouvent ici accordés sur nos sites, comme les paroles qu'on joint à des airs qui plaisent. Isolés, ils perdront sans doute autant que les parodies qu'on ne chante point.

Cependant si l'amitié se plaît dans les détails ; & si l'imagination qui réalise dans votre esprit ce qui a des droits sur votre cœur, vous a transporté dans ce lieu, où nous desirons de vous posséder, je puis hazarder de vous promener dans quelques-uns des endroits où nous nous entretenons avec nos Hamadriades.

Ici, c'est un vieux saule qui se présente au milieu d'un sentier ombragé dont les détours suivent presque au niveau de l'eau le canal qui serpente. Cet arbre a l'air d'avoir vu se renouveller plus d'une fois les habitans de ce rivage.

Son tronc noueux est encore couronné de rameaux & de feuillages : à la hauteur où se portent naturellement les regards, une espece de bouche rappelle l'idée des oracles qui se faisoient autrefois entendre, sans doute pour donner aux hommes des conseils dont ils ont tant de besoin : ils ne parlent plus aujourd'hui ; mais dans ce lieu, ils écrivent encore ; & voici ce que l'Hamadriade veut persuader à ceux qui passent près de sa retraite.

Vivez pour peu d'amis ; occupez peu d'espace :
Faites du bien surtout ; formez peu de projets.
Vos jours seront heureux ; & si ce bonheur passe,
Il ne vous laissera ni remords, ni regrets.

A peu de distance du vieux saule se trouve une espèce de cabinet en saillie sur le courant de l'eau : il est appuyé sur un arbre planté au-dessous, dont la cime surmontée de branches, disposées en rond, a donné lieu d'en former un siége commode. On y est entouré des rameaux qui couronnent l'arbre, & qui servent d'appuis de tous côtés, en ne laissant de libre que l'espace nécessaire pour s'y placer. Rien de si propre à méditer, que ce réduit où la vue, voilée pour ainsi dire, pénétre cependant à travers le feuillage; où l'on entrevoit le mouvement des eaux, & où leur bruit se fait assez entendre pour conduire à la rêverie. Des deux côtés du siége, les branches semblent s'approcher pour qu'on lise ce qui est tracé sur leur écorce. L'une, dans l'incertitude de la situation où peut se trouver celui à qui elle parle, s'exprime ainsi.

De ce riant séjour, de ce paisible ombrage
Eprouvez les charmes secrets.
Infortunés, retrouvez-y la paix ;
Heureux ! soyez-le davantage.

Une autre prend un ton plus réfléchi.

Consacrer dans l'obscurité
Ses loisirs à l'étude, à l'amitié sa vie,
Voilà les jours dignes d'envie.
Etre chéri, vaut mieux qu'être vanté.

Si rêvant à cette maxime dont le cœur est meilleur juge que l'esprit, vous continuez de parcourir le sentier où vous vous trouvez engagé, vous appercevrez bientôt un de ces ponts dont je vous ai parlé.

Douze petits batteaux soutiennent à quelques pouces de la surface de l'eau, un plancher de cent pieds de longueur, assez large pour donner place à deux personnes. Des caisses garnies de fleurs sont disposées, par

intervalles, des deux côtés. Les intervalles font remplis par des treillages affemblés en lozange, qui en laiffant appercevoir l'eau, raffurent les regards. Le pont peint en blanc, émaillé de fleurs, invite à y defcendre : les afpects y font à chaque pas variés ; & vers le milieu, l'efpace qui s'élargit, fe trouve garni de fièges. On s'y arrête pour jouir du tableau paftoral qui s'offre de toute part. On y refpire le parfum des fleurs avec la fraîcheur des eaux, qu'on voit de près s'écouler fous le plancher fur lequel on eft affis. C'est-là que vos amis paffent quelques foirées agréables en s'entretenant de leurs occupations, de leurs goûts, de leurs voyages : & l'un d'eux y a tracé ces vers.

Des jours heureux, voici l'image.
Les Dieux fur nous verfent-ils leurs faveurs ?
Ils offrent fur notre paffage
Quelques afpects riants du repos, & des fleurs.

Mais revenons sur nos pas, & portons-les jusqu'à l'extrémité de la plus grande île, dont nous avons déja parcouru quelques parties. C'est en traversant un bois de saules, qu'on pénétre par des routes tortueuses & ombragées, jusqu'à l'endroit où la riviere forme deux canaux qui embrassent cet espace avant que de rejoindre le lit de la riviere.

A cette pointe, se présente un aspect sauvage. Une isle déserte s'éleve à peu de distance, & arrête la vue; une digue rompue donne du mouvement à l'eau en résistant au courant qui s'efforce de la détruire; & lorsque la riviere est plus haute, il se forme en cet endroit une cascade qui sied très-bien à ce lieu solitaire. L'île voisine n'est point meublée d'arbres qui bornent les regards; aussi s'étendent-ils au-delà : ils s'arrêtent à des édifices qui font partie d'une petite ville peu

diftante. Parmi ces édifices, il en eft un qui fe fait remarquer en dominant les autres : c'eft un objet peu intéreffant par lui-même ; mais il fut habité par Héloïfe. A ce nom qui ne s'arrêteroit à le confidérer ! Qui ne parleroit un moment de cette délicate & trop malheureufe amante ! Après fa funefte avanture elle fe retira dans un monaftere, dont le favant, l'inquiet, l'exigeant, le jaloux Abelard étoit directeur ; & c'eft ce monaftere que vous voyez.

Si lorfqu'on fait ce récit, quelques jeunes perfonnes fe trouvent préfentes, on peut penfer qu'elles fentent s'élever dans leur fein un mouvement plus précipité qu'à l'ordinaire ; leur regard devient incertain & embarraffé ; elles détournent les yeux, & rencontrent alors ces mots qui (fi le climat le permettoit) feroient fans doute tracés fur un myrte.

Ces toits élevés dans les airs
Couvrent l'asyle où vécut Héloïse.
Cœurs tendres soupirez, & retenez mes vers.
Elle honora l'Amour, l'Amour l'immortalise.

Pour quitter cette agréable position, on peut choisir entre plusieurs routes qui conduisent hors du bois des saules, & vers le grand lit du fleuve. Là les aspects sont trop découverts pour la méditation & la poésie.

L'ame qui s'étend avec les regards, jouit à la vérité, mais d'une maniere vague, des beautés qui l'égarent trop loin d'elle. Il faut qu'elle soit entourée de plus près, pour être inspirée; il faut que moins distraite, elle éprouve dans une douce rêverie, des sensations dont elle prenne plaisir à se rendre compte. C'est donc d'un pas plus rapide que je vous ferai parcourir une route en terrasse de plusieurs centaines de toises, qui suit les contours de l'île du côté du canal de la navigation. Les

batteaux qui viennent sans cesse des provinces maritimes, animent cette magnifique scène : mais elle n'inspire que l'admiration ; aussi on aime à la quitter pour revenir encore dans cet intérieur de canaux & de promenades que traverse un pont de bois d'une longueur considérable. Par la disposition de trois îles, plus basses que le reste du terrein, ce pont se trouve élevé à la hauteur de la tête des arbres, & les tiges qui les couronnent, fournissent une ombre qui transforme ce passage en une allée couverte. On s'y promene sans craindre les ardeurs du Soleil ; & d'espace en espace on apperçoit, à l'aide du débouché des divers canaux, les points de vue que cette situation rare rend infiniment pittoresques. D'espace en espace aussi le pont s'élargit au-dessus des canaux, de manière à recevoir des siéges pour s'y reposer, y goûter la fraîcheur,

& jouir des agrémens de la vue.

C'eſt de-là qu'on découvre plus particulierement ces ſinuoſités agréables que forment les eaux dans leur libre cours; & ces repréſentations ſi piquantes & ſi fidéles que produit le reflet des objets qui s'y peignent.

Il étoit naturel de parler uninſtant de ces beaux effets à ceux à qui ils peuvent plaire. Voici ce qu'on leur adreſſe.

 Ici l'onde, avec liberté,
Serpente & réfléchit l'objet qui l'environne.
 De ſa franchiſe elle tient ſa beauté;
 Son cryſtal plaît, & ne flatte perſonne.

Un moulin ſe préſente à l'une des extrêmités de ce pont.

Sa vue ne manque guere d'attirer ceux qui ont rarement obſervé d'auſſi près ces ſortes de machines. On approche, & l'on ſe trouve dominer la roue: le bruit qu'elle produit, le battement meſuré qu'elle occaſionne &

son mouvement égal & successif, invitent à quelques momens de rêverie. On regarde avec une attention qui attache, ces aubes sortant du courant l'une après l'autre ; s'élévant peu-à-peu au plus haut dégré de leur orbite, pour redescendre, se replonger & disparoître. Cet objet est propre sans doute à inspirer des réflexions, mais celles dont les nuances seroient trop sombres se trouveroient moins assorties au coloris du tableau que celle-ci.

 Ah ! connoissez le prix du tems,
 Tandis que l'onde s'écoule,
 Que la roue obéit à ses prompts mouvemens ;
 De vos beaux jours le fuseau roule.
Jouissez, jouissez, ne perdez pas d'instans.

Vous seriez encore tenté de descendre dans des petites isles à fleur d'eau qui se trouvent soutenir différentes parties du pont ; des escaliers y conduisent. On y trouve de l'ombre, des bancs & des promenades agréables,

mais elles sont quelquefois couvertes par la riviere; aussi les peupliers antiques qui les ombragent, portent sur leur écorce des marques de différentes inondations, qui ne les ont point empêchés d'élever leur cime dans les airs. Cependant un d'entre eux plus sensible que les autres à ces accidens, s'exprime ainsi.

> Dans ces climats, plus d'un orage
> A troublé le Ciel & les cœurs.
> L'onde, franchissant son rivage,
> A submergé nos vergers & nos fleurs.
> Dieux bienfaisans reparez ces malheurs !
> Et que les habitans d'un modeste bocage
> Par vos faveurs trouvent sous nos rameaux
> Quelqu'abri pour un doux repos.
> A qui tient peu de place il faut si peu d'ombrage!

Ce seroit abuser des droits de l'amitié que de vous conduire partout où se trouveroient encore de jolis aspects & quelques mauvais vers. D'heureux loisirs ont produit ceux-ci, comme dans

nos prairies un doux printems féme les fleurs ; mais vous favez qu'on les regarde fans qu'elles en foient plus fieres, & qu'on leur refufe fon attention fans qu'elles s'en offenfent. Voilà le fort de nos arbres poëtes, & en vérité on peut favoir gré de cette retenue à des auteurs ; pour ne pas leur ôter ce mérite, venez mettre vous-même la mefure qui convient à votre curiofité; venez enfin nous rendre par votre préfence ce qui manque à notre Laurentin, & dont rien ne peut nous dédommager

FIN.

APPROBATION.

J'AI lû, par ordre de Monseigneur le Garde des Sceaux un manuscrit intitulé, *Essai sur les Jardins*; & je n'y ai rien trouvé qui m'ait paru devoir en empêcher l'impression. Fait à Paris, ce 11 Septembre 1774.

Signé, SAURIN.

PRIVILEGE DU ROY.

LOUIS, par la grace de Dieu, Roi de France & de Navarre : A nos amés & féaux Conseillers, les Gens tenans nos Cours de Parlement, Maîtres des Requêtes ordinaires de notre Hôtel, Conseils Supérieurs, Prévôt de Paris, Baillifs, Sénéchaux, leurs Lieutenans Civils, & autres nos Justiciers qu'il appartiendra, SALUT. Notre amé le sieur PRAULT pere, Imprimeur à Paris, Nous a fait exposer qu'il désireroit faire imprimer & donner au Public, un livre intitulé *Essai sur les Jardins*, par M. Watelet, s'il Nous plaisoit lui accorder nos Lettres de permission pour ce nécessaires : A CES CAUSES, voulant favorablement traiter l'Exposant, Nous lui avons permis & permettons par ces Présentes, de faire imprimer ledit Ouvrage autant de fois que bon lui semblera,

& de le faire vendre & débiter par tout notre Royaume, pendant le tems de *trois années consécutives*, à compter du jour de la date des Présentes. Faisons deffenses à tous Imprimeurs, Libraires, & autres personnes, de quelque qualité & condition qu'elles soient, d'en introduire d'impression étrangere dans aucun lieu de notre obéïssance : à la charge que ces Présentes seront enregistrées tout au long sur le Registre de la Communauté des Imprimeurs & Libraires de Paris, dans trois mois de la datte d'icelles ; que l'impression dudit Ouvrage sera faite dans notre Royaume & non ailleurs, en beau papier & beaux caracteres, que l'Impétrant se conformera en tout aux Réglemens de la Librairie, & notamment à celui du 10 Avril 1725 ; à peine de déchéance de la présente Permission ; qu'avant de l'exposer en vente, le Manuscrit qui aura servi de Copie à l'impression dudit Ouvrage, sera remis dans le même état où l'Approbation y aura été donnée, ès mains de notre très-cher & féal Chevalier Garde des Sceaux de France, le sieur Hue de Miromesnil ; qu'il en sera ensuite remis deux Exemplaires dans notre Bibliotheque publique, un dans celle de notre Château du Louvre, un dans celle de notre très-cher & féal Chevalier Chancelier de France le sieur de Maupeou, & un dans celle dudit sieurs Hue de Miromesnil : le tout à peine de nullité des Présentes : Du contenu desquelles vous mandons & enjoignons de faire jouir

ledit Expofant & fes ayant caufes ; pleinement & paifiblement, fans fouffrir qu'il leur foit fait aucun trouble ou empêchement. Voulons qu'à la Copie des Préfentes, qui fera imprimée tout au long au commencement ou à la fin dudit Ouvrage, foi foit ajoutée comme à l'original. Commandons au premier notre Huiffier ou Sergent fur ce requis, de faire pour l'exécution d'icelles tous Actes requis & néceffaires, fans demander autre permiffion, & nonobftant clameur de Haro, Charte Normande, & Lettres à ce contraires ; Car tel eft notre plaifir. Donné à Paris le feiziéme jour du mois de Novembre l'an mil fept cent foixante-quatorze, & de notre Régne le premier. Par le Roy en fon Confeil, *Signé* LE BEGUE.

Regiftré fur le Regiftre XIX. de la Chambre Royale & Syndicale des Libraires & Impr. de Paris, N°. 3073, Fol. 326, conformément au Réglement de 1723. A Paris ce 21 Novembre 1774. SAILLANT, *Syndic.*

www.ingramcontent.com/pod-product-compliance
Lightning Source LLC
Chambersburg PA
CBHW070955240526
45469CB00016B/884